設計摺學

Folding Techniques for Designers

積木文化

一張紙激發無限造型創意 ══════
所有設計師都需要的幾何空間摺疊訓練

著＝保羅·傑克森Paul Jackson
譯＝李弘善

前言

打從青少年時期，我就超愛摺紙，讀藝術的時候，開始把摺紙作品一點一滴的出版，在小小的摺紙圈裡當個小小的摺紙創作者。那時，有幾位從事平面設計或工業設計的朋友，偶爾會請我給他們一些摺紙的點子，我也就充當起紙藝老師來。

1981年我在倫敦取得碩士學位，心想或許倫敦地區的藝術或設計課程，會需要紙藝方面的短期課程。於是我擬了課程建議，寄出一百多封履歷。

幾天過後，電話鈴開始響個不停。幾周之內，我從畢業生變成人師，授課內容涵蓋時尚設計、織品設計、平面設計以及珠寶設計。

在我教學的過程中面臨了一大難題，那就是我對該教什麼毫無概念！我的紙藝專業無庸置疑，也有執教高等教育的經驗，但我的背景是藝術，碰到台下設計領域的莘莘學子，真不知道該給他們什麼。我的紙藝素養僅限於玩家層面，只能和模型扯上關係，我能夠摺出花草鳥獸以及幾何造型，但藝術或設計背景的學生，根本不需要摺長頸鹿。

我必須承認，早期教導設計領域的學生，只能以「恐怖」來形容。在那段日子裡，我只能拿出自己偏好的模型上陣。隨著經驗的累積，我逐漸釐清教學的梗概，那就是不能單純教學生

造型摺紙，而是要教他們如何「摺疊」。摺疊技術和造型摺紙是如此的不同，那是我前所未有的領悟──其實在紙藝的領域，「摺疊」與「造型」同樣重要。

造型摺紙教學固然有趣，但造型就是造型罷了，無法應用在設計層面。相反的，如果教學重點是摺疊技巧，就可以無限的應用在不同的材料與設計概念之中。

本書的問世，導源於以上的領悟。

接下來的幾年，我發展了一系列工作坊，引介多樣的摺疊技巧，包括平面摺（pleating）、皺摺（crumpling）與拗摺（creasing）。我會考量課程的需求，調整工作坊的內容與取材。

透過口耳相傳，開始有些國際公司聘請我當顧問，讓我開設工作坊講授摺疊的理論與應用。此外，我也針對各種設計領域、建築以及結構工程師授課，並擔任專業團體的講師。教學經驗日漸累積，所得的回饋不但反映在課程設計上，自己的摺疊專業也增益良多。

到了 1980 年代晚期，我的教學模式或多或少發展出最後的形式，我個人稱之為「從平面到立體結構」（Sheet to Form）。我以這樣的教學理念開辦工作坊，學員的背景涵蓋時尚、織品、陶瓷、刺繡、產品設計、工業設計、工

程、建築、珠寶、平面設計、室內設計、環境設計、模型製作、包裝、劇場設計、美術、版畫製作以及通識課程等等；學員的程度五花八門，從北倫敦當地的社區學院，到德國、美國、以色列、比利時以及加拿大等國的皇家藝術學院（Royal College of Art）以及其他學院。迄今我已經在 54 所大專院校開設超過 150 門課程，有些課程長達 10 年，有些只有一天。

不管我在世界哪個角落任教，都會有人問我這樣的問題：「你教的內容在書中找得到嗎？」我的答案一直是「找不到！」坦白說，課程缺乏後續的材料以及詳實的紀錄，還真讓我汗顏。雖然市面的紙藝書籍多如牛毛，但是內容都只觸及造型摺紙，對於設計科系的學生或專業人士幫助有限。我只能建議學員好好保存上課的成果，以備不時之需。

終於，我有機會將「從平面到立體結構」工作坊的精華集結成冊。在我看來，摺疊是世間的一樁美事，我誠摯的期盼讀者透過本書與我分享這樣的熱情。這個技術不但讓我得到溫飽，還賜與我專注滿足的人生，讓我得以結交各國人士，想起來也真是上天的眷顧。

保羅‧傑克森

00. 記號

以下介紹的幾個記號會在書中反覆出現,請花點時間
理解、熟記,才能確保接下來的摺紙過程流暢精確。

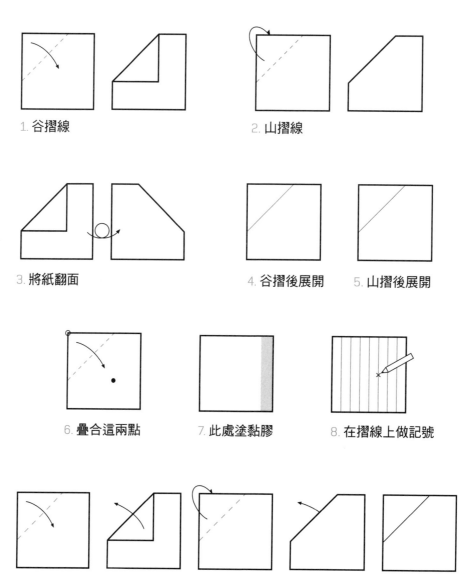

1. 谷摺線

2. 山摺線

3. 將紙翻面

4. 谷摺後展開

5. 山摺後展開

6. 疊合這兩點

7. 此處塗黏膠

8. 在摺線上做記號

9. 深摺痕(先谷摺再山摺後展開)

導讀

不管是哪個領域的設計師，都需要學摺疊。

設計師會把平面材料，以拗、摺、彎、縫、打結、裝鉸鍊、波浪化、打褶、扭轉、捲、抓皺、壓碎、琢面或包覆等方式，變成立體作品。以外表來看，這樣的作品不必然與紙藝類似，但是絕大部分都經過「摺疊」（folding）這道手續，運用範圍也許是創作中的整體或部分，方式也各有不同。因為大部分的設計作品都源自平面材料（例如織品、塑膠、金屬板或硬紙板），「摺疊」可說是所有設計技巧中最重要的一項。

就因為摺疊這項技巧太普遍了，反而少有專門的研究，設計工作者也幾乎不把摺疊當作創作的靈感。

不過最近幾年，越來越多設計師開始重視摺疊技巧，產出形形色色的手工藝品或量產作品，不管是實用性質或裝飾性質都有。花點時間翻閱設計或風尚雜誌，不難發現摺疊的應用，從服裝到採光、從建築風格到珠寶設計都有。

從來沒有書籍專門替設計師探討基本主題，本書可說是開先例之作。30 年來，我投入摺疊教學，對象就是設計科系的學生以及各領域的設計專家。自從包浩斯學派（Bauhaus）的約瑟夫・亞伯斯（Josef Albers）把摺紙視為設計的基礎以來，或許我是第一個專門傳授摺疊技術的講師。

本書介紹的摺疊技巧，是在我教學經驗中最具啟發價值，用途也最廣泛的。雖然陳述的概念都以紙張來呈現，但是我鼓勵讀者發揮創意，選用其他材料創作——我們的主題是摺疊，並非紙藝或摺紙。希望這本書可以讓設計師們體會到，摺疊是基本的設計技能。

如何使用本書

本書教的是摺疊通則，讓設計師能夠從中衍生創作靈感，不是讓設計師依樣畫葫蘆或是提供刻板的解決之道。書中的摺疊概念實用性高，能讓任何領域的設計師，運用任何平面材料，變化出無限的可能。

如果你參考本書的建議，就算是拿張影印紙，都能摺出立體造型。有些技巧可能看起來很簡單，但是前提是必須親自動手操作，每章的主題都環繞著特定的技巧，並且延伸出變化，只有透過親手操作，才能感覺出端倪。

「操作」是重要的關鍵，唯有透過操作，才能充分利用本書。千萬不要走馬看花、眼到手不到，也不要只是一直翻頁尋找不同的範例；請確實操作，嘗試變化不同的摺法，把作品放在手中把玩，從各個角度觀察欣賞。乍看之下，書中許多成品圖中的成品顯得僵硬無生氣，但是實體的柔軟度卻媲美奧運的體操選手。當然了，你要成品柔軟或僵硬，完全是個人選擇。

複雜的範例的確誘人，但請不要因此漏掉簡單的範例。造型越是單純，能夠應用的材料越是廣泛，可能性也越高。單就摺疊來說，不管應用的材料為何，單純就是創造力的保證。「基本概念」這章非常重要，絕不可小覷，這章介紹的技法能夠應用於後續章節。如果你沒辦法用手做出腦海中的設計，還是要盡量試試。或許沒辦法一下子做到完美，但是下次一定更棒，進步的程度會超乎想像。摺紙和其他領域的設計過程沒有兩樣，都需要堅持和苦功。

如何使用範例

以下提供 4 種方式，讓讀者善用書中的範例。哪個範例要運用哪種方式，完全依照個人偏好以及範例的性質而定。

摺紙就像素描一樣，技術都要達到熟練和快速的境界，才能產出高品質的創作。不過話說回來，不需每次都要達到百分之百的精準（別懷疑，就是如此）。約略的摺疊可以省下可觀的時間，把焦點擺在你感興趣的設計上頭。如果你需要的是雛型，千萬不要為了摺出精準的作品，把自己搞到疲累不堪；進度太慢是新手的特徵。透過經驗的累積，摺紙的速度以及紙張的掌握度都會日益精進的。

◎徒手實作

徒手實作相當基礎，不論是初學者或是專業人士，都能從中得到寶貴強效的經驗。我們不應輕忽基礎，徒手實作除了實質的好處之外，更會是優質的自我教育經驗。

書中許多範例都把紙張平分為 8、16 或 32 等份，靠著萬能的手很容易快速完成這樣的分法（詳見「基本概念」）。相較之下，徒手實作比用尺測量的速度快多了。

請把徒手實作當成摺疊的常態，必要時才考慮以下方式。

◎利用幾何作圖工具繪圖

有些簡易工具能夠輔助你工作，像是筆刀、美工刀、尺、圓規、量角器以及鉛筆，都能協助

設計師摺出特殊造型、畫出角度或是做出增量的分割。需要注意的是，如果沒有養成工具作圖的習慣，徒手實作可能更方便快速。

利用筆刀或美工刀摺疊時，請以刀背抵著直尺壓出摺線。千萬不要用刀刃作圖，以免劃破紙張；以刀背壓出摺線即可。

◎利用電腦繪圖

時至今日，大部分的設計師都寧願在電腦上作圖，而不願大費周章操作工具，徒手實作的習慣因此一點一滴的消逝了。電腦作圖的好處多多：等比例放大或縮小變得簡單，特別是設計重複對稱圖形的時候更是方便；此外，歪斜、伸展等圖樣以及一般作圖都能輕易存檔與無限次數的複製。

但電腦繪圖最大的缺點，就是必須印出圖形。萬一圖形的範圍超過印表機的邊界，就必須以拼貼的方式輸出，這樣不但有誤差的風險，更是勞師動眾。另一個取代方案是利用出圖機。如果家裡沒有設備，許多印刷店或影印店都提供出圖機輸出的服務，輸出的成品可達1公尺左右的寬度。

◎綜合繪圖

其實大部分的設計師都會依據個別需求，在上述三種方式間混合轉換。每種方式都各有利弊，經驗會告訴你該如何取捨以及應用的時機。

如何應用步驟圖、成品圖以及說明文字

步驟圖

步驟圖的實際長度和角度不需太重視，除非說明文字另有說明。步驟圖讓你預想成品的模樣，這樣的精準度就夠了。碰到關鍵的部分，說明文字會特別提示，這時就要確實照做。

不過光憑肉眼以及徒手，畫不出書中的步驟圖。若想得到比例的概念，不妨以直尺量出主要的輪廓。

有一個訣竅是：如果第一次摺紙，千萬不要把成品做得太小。小圖不但讓人覺得毫不起眼，也阻絕了後續的創意。同樣的，太大的成品不僅笨重，也會比較脆弱。在此給一個粗略的建議：A4大小剛剛好。如果後續還要繼續深入，可以根據需要放大或縮小。

成品圖

成品圖的主要功能是呈現描述性質的資訊，讓讀者看清範例的平面、邊界以及摺邊的彼此關係，這樣才能預想成品的全貌。紙是活的、會呼吸的，在工作室的燈光下，紙因為熱而扭曲；在水氣中，紙會根據本身的紋理而變形。如要避免紙張變形扭曲，可以用厚紙板當創作材料，但是這樣的成品缺乏鮮活的靈魂。紙具有鮮明的「個別特質」，希望本書的範例都能吸引讀者的目光，展現獨特的魅力。

說明文字

使用方法很簡單：讀就對了！

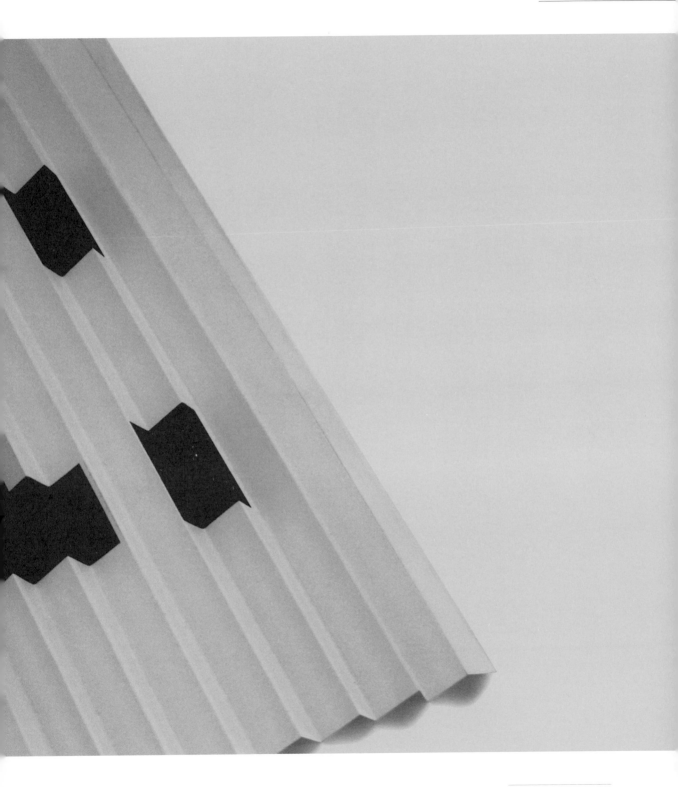

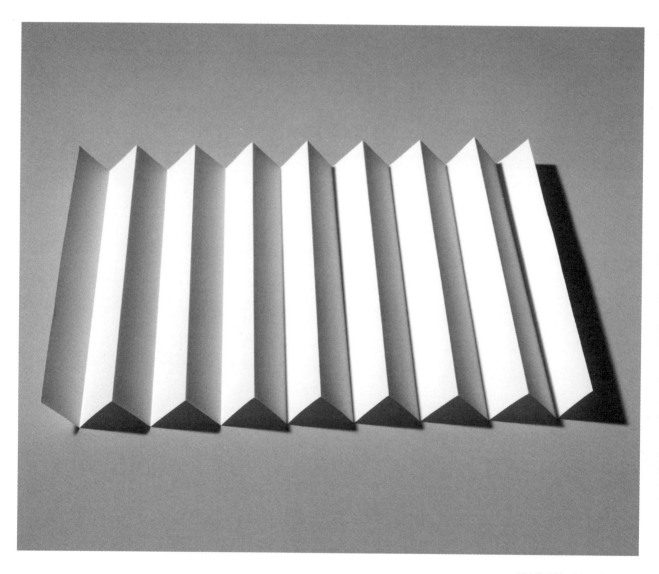

1.1.1. 以直線分割，將紙分成 16 等份

第一章：基本概念

基礎就是基礎，昨天的基礎到了明天依然適用。基礎如同常數，建立起不變的基礎，才能滋養出萬變的創意。

本章將解釋摺紙的基礎，最實用也最重要。花些時間熟悉概念絕對值得，不但有助於了解後續章節，往後設計作品時更是大有助益。如果你是摺紙新手，或者經驗不足，我建議花些心思研究本章的內容。請動手實際操作，千萬不要只是看過而已。

基本概念不僅實用，而且用途廣泛，稍加修改就能廣為應用。本章是全書中最平淡的部分，卻最能激發創意的點子。

1.1. 紙的分割（Dividing the Paper）

把紙張分成同樣的長度或角度，是許多摺疊技術的起點。若要標記摺線的位置，可用直尺與鉛筆；但是更快捷、更精確的方式，是用手。靠著靈巧的手，以簡單的摺疊步驟，就能將紙張分成 2 等份、4 等份、8 等份……。以下就要介紹這種「手動」的摺疊法。

將紙張分割為 16、32、64 等份，祕訣就是重複摺疊，並沒有什麼艱澀的大道理。若你預計把紙張分割為 10、26、54 等份，不妨先分成 16、32 或 64 等份，再去除多餘的部分。請根據狀況靈活設計，不要淪為「摺紙的奴隸」。

1.1.1. 直線分割（Linear Division）：16 等份

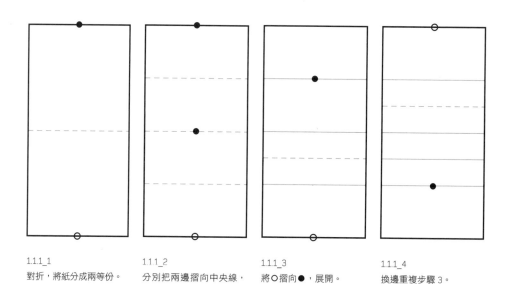

1.1.1_1
對折，將紙分成兩等份。

1.1.1_2
分別把兩邊摺向中央線，展開。

1.1.1_3
將○摺向●，展開。

1.1.1_4
換邊重複步驟 3。

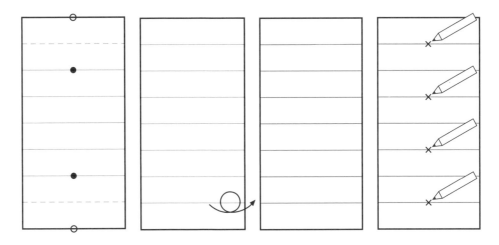

1.1.1_5
將○摺向●，展開。

1.1.1_6
現在總共有 7 條谷摺線，
將紙張分為 8 等份；翻面。

1.1.1_7
背面則有 7 條山摺線。

1.1.1_8
用鉛筆在線上標記，每隔
一線標一點。

1.1.1_9
將○摺向步驟 8 標記的所
有●，展開後產生 4 條新
的摺痕。

1.1.1_10
換邊重複步驟 9。

1.1.1_11
現在紙張整齊的分成 16 等
份，紙張的山摺線與谷摺
線以間隔的方式分布（請
參考 P.14 的成品圖）。

1.1.1. 直線分割：32 等份

1.1.1_1

從前頁（直線分割：16 等
份）的步驟 6 開始，利用
鉛筆以間隔的方式小心標
出谷摺線。

1.1.1_2

將○邊摺向步驟 1 所有的
●，產生 4 條新的摺線。
每摺一次都要展開紙張。

1.1.1_3

換邊重複步驟 2。

1.1.1_4

現在我們得到 15 條谷摺線，
將紙張翻面。

1.1.1_5

用鉛筆在線上標記，每隔
一線標一點。

1.1.1_6

將○邊摺向步驟 5 所有的
●，產生 8 條新的摺線。
每摺一次都要展開紙張。

1.1.1_7

換邊重複步驟 6。

1.1.1_8

現在紙張被間隔出現的山
摺線和谷摺線分成 32 等份
（請見右頁的成品圖）。

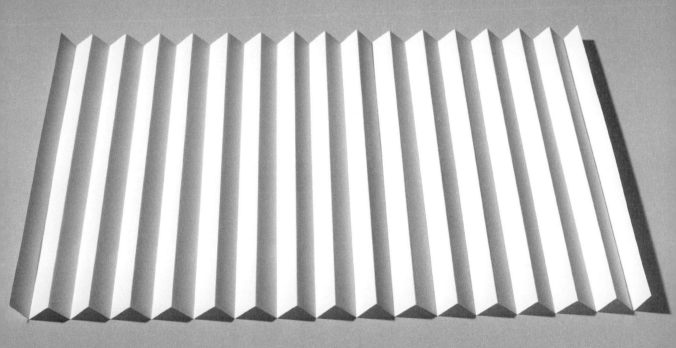

1.1.1. 直線分割：64 等份

如要將紙張分割成 64 等份，要先做到「直線分割：32 等份」的步驟 4。接下來，紙張不要翻面，繼續在同一面摺出 32 條谷摺線，這時才翻面。以間隔的方式標記摺線，並將兩條邊緣摺向標記處，再換邊重覆，如此就把紙張分成 64 等份。

如果一開始就將紙張分成 3 等份而非 2 等份，接下來就可以精準的分成 6、12 和 24 等份，有時這樣的摺法會比分成 16、32 和 64 等份有用。

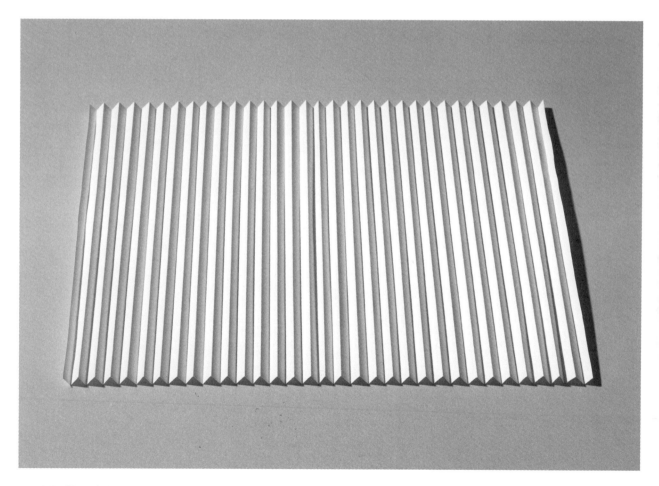

1.1.1. 直線分割：64 等份

1.1.2. 放射分割（Rotational Division）：16等份

1.1.2_1

將紙對折，展開。

1.1.2_2

將○邊摺向●線，展開。

1.1.2_3

換邊重複步驟2，展開。

1.1.2_4

將○邊摺向●線，展開。

1.1.2_5

換邊重複步驟4，展開。

1.1.2_6

將○邊摺向●線，產生7條谷摺線，每兩條間的角度均等。

1.1.2_7

翻面，以間隔的方式在摺線上標記。

1.1.2_8

將○邊摺向所有的●線，如此產生4條新摺線；每次摺疊都要展開紙張。

1.1.2_9

換邊重複步驟8。

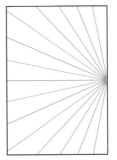

1.1.2_10

現在紙張均分為16個等角，山摺線與谷摺線以間隔的方式分布（請見下頁成品圖）。

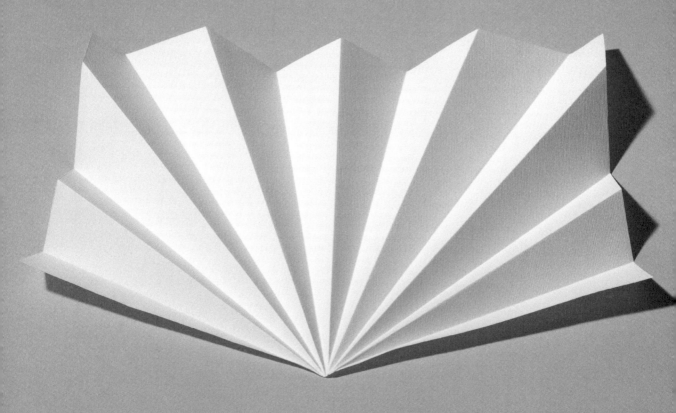

1.1.2. **放射分割：16 等份（變化版）**

在「直線分割：16 等份」範例中，各摺線之間的間隔大小，完全由紙張的長度來決定。但在「放射分割」的範例中，各摺線之間的間隔大小，則由角度決定。

以下將示範「放射分割」的變化版（步驟如同「放射分割」）。

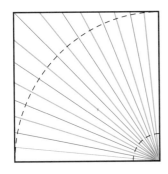

1.1.2_11
90 度被分割成 16 等份。

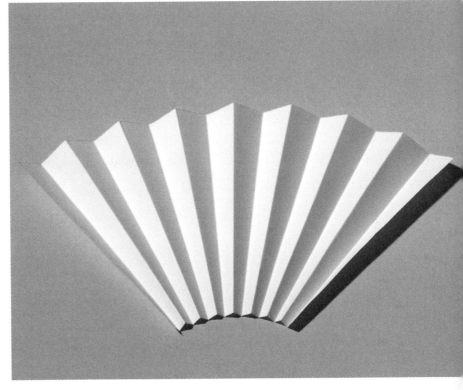

1. 基本概念
1.1. **紙的分割**
1.1.2. 放射分割：
16等份
（變化版）

1.1.2_12

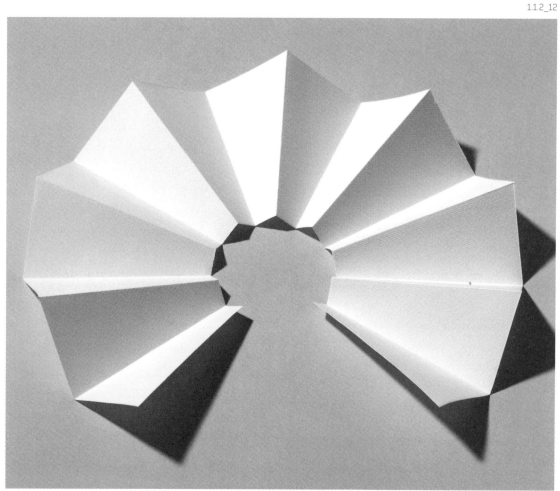

1.1.2_12
被分成 16 等份的 360 度
角。若同時做兩張，把
頭尾黏合起來，就會摺
出有個 720 度且外形如
同削鉛筆產生的長條木
屑，能圍成一圈平放在
桌上。

1.1.2_13
任意角度也能夠均分為
16 等份（請見右頁成品
圖）。

1　　基本概念
1.1.　**紙的分割**
1.1.2.　放射分割：
　　　　16等份
　　　　（變化版）

1.1.2_13 放射分割：16 等份

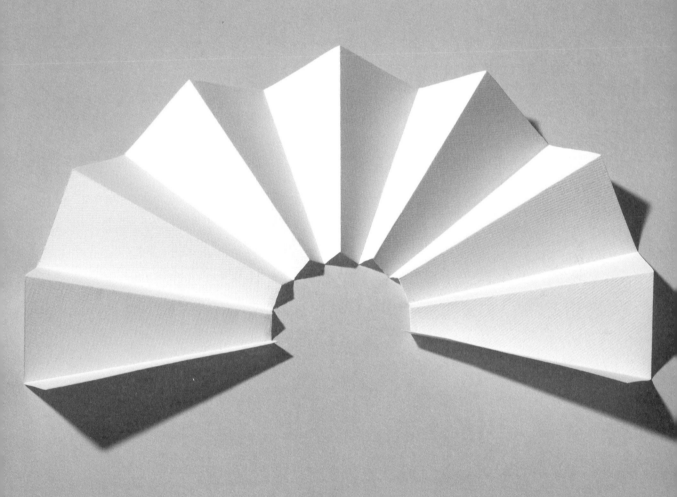

1.1.2. 放射分割：32 等份

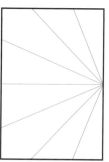 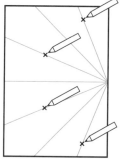 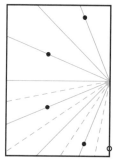 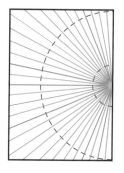

1.1.2_14
從「放射分割：16 等份」的步驟 6 開始。

1.1.2_15
用鉛筆以間隔的方式標記摺線。

1.1.2_16
將○邊摺向所有的●線，產生 4 條新摺線。換邊重複這個步驟，將紙張翻面。

1.1.2_17
依照「直線分割：32 等份」的步驟完成另一面的摺疊。

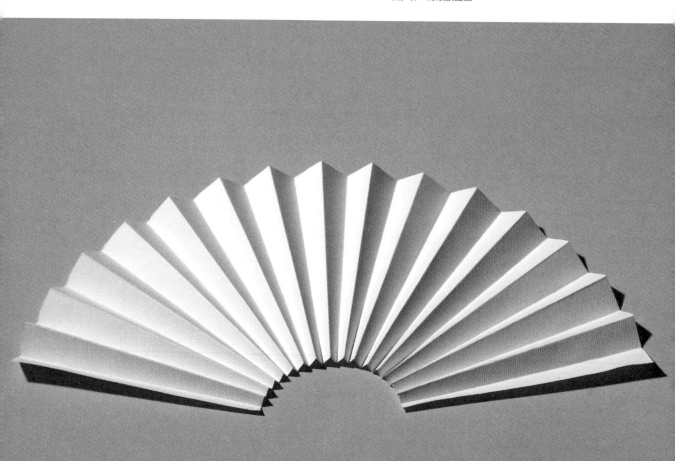

1.1.3. **對角分割**（Diagonal Division）

到目前為止，介紹的摺疊技巧不外乎將邊緣摺向摺線，同樣的道理，我們也可以將紙張的一角摺向摺線，這兩種技巧看似雷同，產生的成品卻是大相逕庭。

以下僅示範「對角分割：16 等份」，若要分割成 32 或 64 等份，請參考前面的步驟。

1.1.3_1
準備正方形紙張，將〇角摺向●角，展開。

1.1.3_2
同樣將〇角摺向●角並展開。

1.1.3_3
將兩個〇角摺向中心點●，展開。現在垂直方向的對角線被分為 4 等份，紙張翻面。

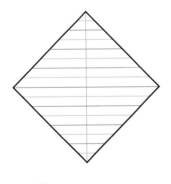

1.1.3_4
遵照「直線分割：16 等份」的步驟，將紙張均分為 16 等份。摺線將以山、谷摺線間隔的方式排列（請見下頁成品圖）。

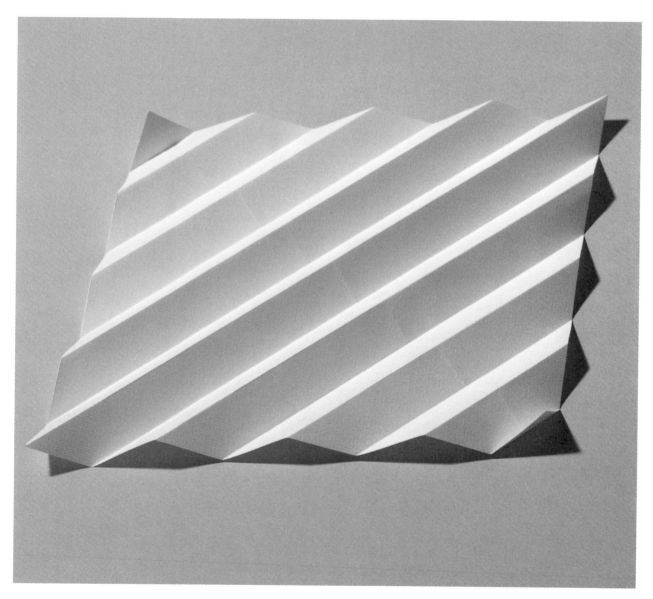

1.1.3_4

1.1.4. 格狀分割（Grid Division）

直線分割可在同一張紙重複操作，產生格狀摺線。「格狀分割」的變化不勝枚舉，最常見的是兩組摺線互相垂直且等分，分割出正方形的格子。

如果兩組摺線的等分程度不同（例如一邊分成 8 等份、一邊分成 16 等份），格子就會變成長方形。

也可以疊合兩組方向不同的格狀分割，最常見的是一組摺線都平行邊緣、另一組都垂直對角線，交織出來的格子，方向性更是變化多端。

最後，也可以嘗試不同形狀的紙張，例如六邊形紙張。若以三組摺線分割六邊形，能產生正三角形的格子（正三角形的三個角都是 60度）。這樣的格狀以 60 度為主軸，有別於常見的 90 度格狀，但是少有設計師如此嘗試。操作摺疊的學生，不妨先從 90 度格狀著手，然後試試 60 度格狀。

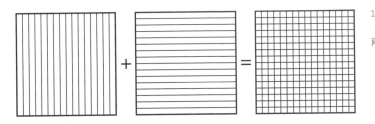

1.1.4_1
「格狀分割：16 等份」，
兩組摺線都平行紙邊。

1.1.4_2
「格狀分割：16 等份」，
兩組摺線都平行於對角線。

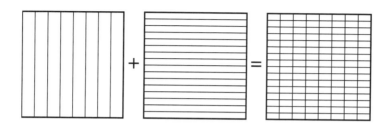

1.1.4_3

利用「直線分割：8 等份」以及「直線分割：16 等份」，兩組摺線都平行紙邊。

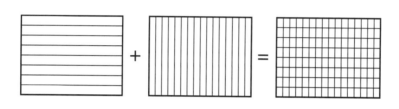

1.1.4_4

利用「直線分割：8 等份」以及「直線分割：16 等份」，兩組摺線都平行紙邊。

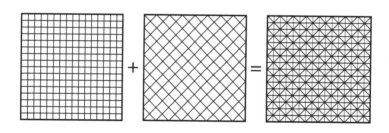

1.1.4_5

兩組方向不同的格狀分割：一組的摺線都平行紙邊，另一組的摺線都平行對角線。

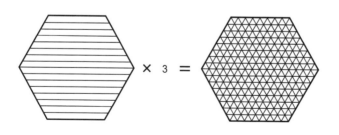

1.1.4_6

在六邊形紙張操作「直線分割：16 等份」3 次。

1.2. 重複對稱（Symmetrical Repeats）

我們可以將摺疊設計理解為一種藉由摺線，付予二維表面三維形體的技術。講到表面設計（surface design），通常立即會想到的是紋樣設計，也就是由重複圖形所組成的圖案設計。摺疊作品往往由重複的圖形組成，有些用眼睛看就可以看懂，有些則否。

說到底，圖形的基本要素就是「對稱」（symmetry）。以下要討論 4 種基本對稱：「複製」（translation）、「鏡射」（reflection）、「放射」（rotation）以及「錯位」（glide reflection）。掌握這 4 種基本技巧，往後發展摺疊作品時將無往不利。就算樣式簡單，善用對稱技巧一樣能夠發展多采多姿的設計。

1.2.1. 複製

定義：重複樣式，而且方向單一。

這是最簡單的對稱形式，樣式以直線方向呈現，沒有重疊。不管紙張是正方形或是其他的多邊形，只要邊緣挨著邊緣、反複呈現樣式就好。

摺疊的樣式

1.2.1_1
複製的範例（請見下頁的成品圖）

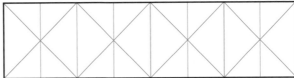

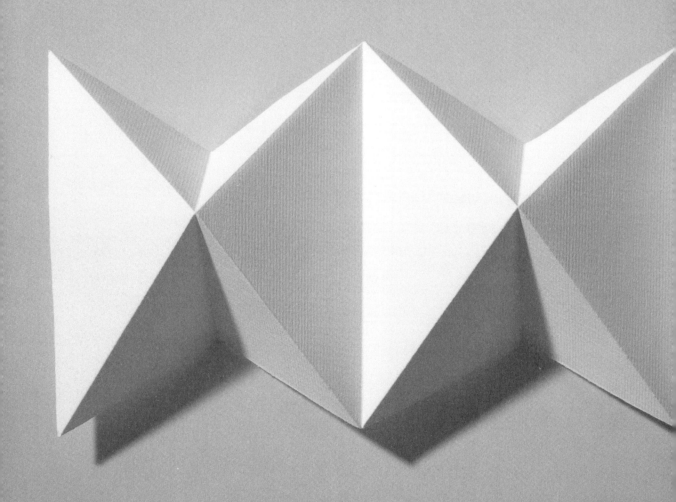

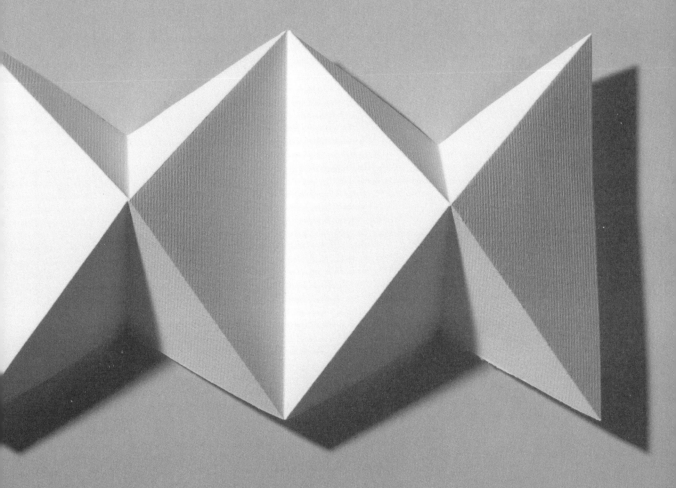

摺疊的樣式

1.2.1_2
複製的範例

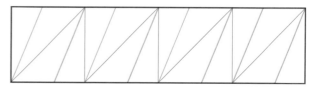

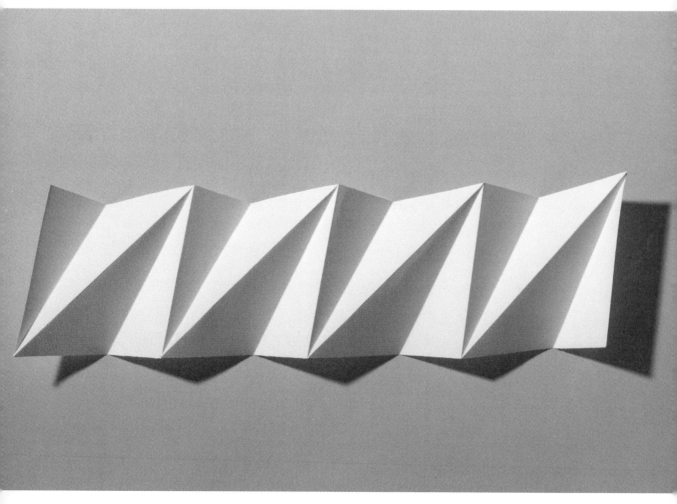

1.2.2. 鏡射

定義：重複樣式，而且方向單一；但前一個樣式必須是下一個樣式的鏡像（mirror image）。

乍看之下，鏡射比複製更複雜，但是連結時可以找到對應的摺線，操作起來反而更簡單。

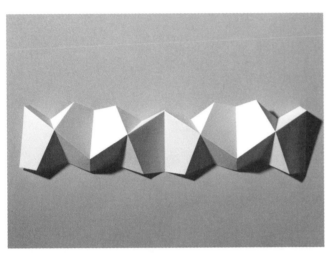

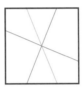

摺疊的樣式

1.2.2_1
鏡射的範例

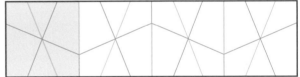

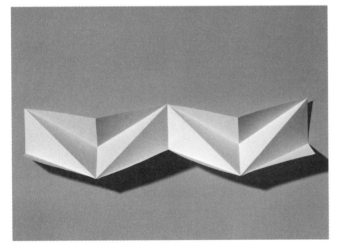

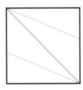

摺疊的樣式

1.2.2_2
鏡射的範例

1.2.3. 放射

定義：樣式繞著一個定點重複出現。

不管是複製或是鏡射，都是以線性的方式重複，而放射則是環繞著特定平面或是定點重複。以正方型紙張為例，4個角的任一個都能當成放射的定點，如此能以相同樣式創造出許多造型。

1.2.3_1 樣式1變化版

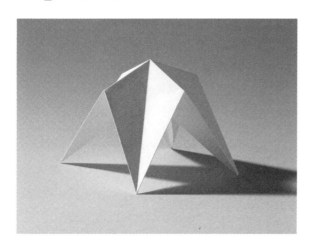

樣式 1

重複樣式4次，完成星星的造型。左邊兩張成品圖都源自這個主題，只是一個向內翻、一個向外翻罷了。

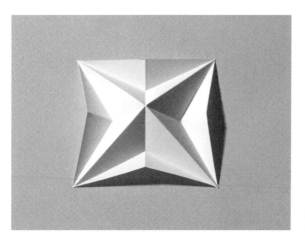

重複樣式多次，摺線以輻射狀排列。右頁的範例與上圖、左圖相同，也能向外翻出，但是外翻與內翻的差異比較不顯著。

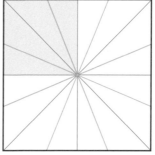

1. 基本概念
1.2. **重複對稱**
1.2.3 放射

1.2.3_1

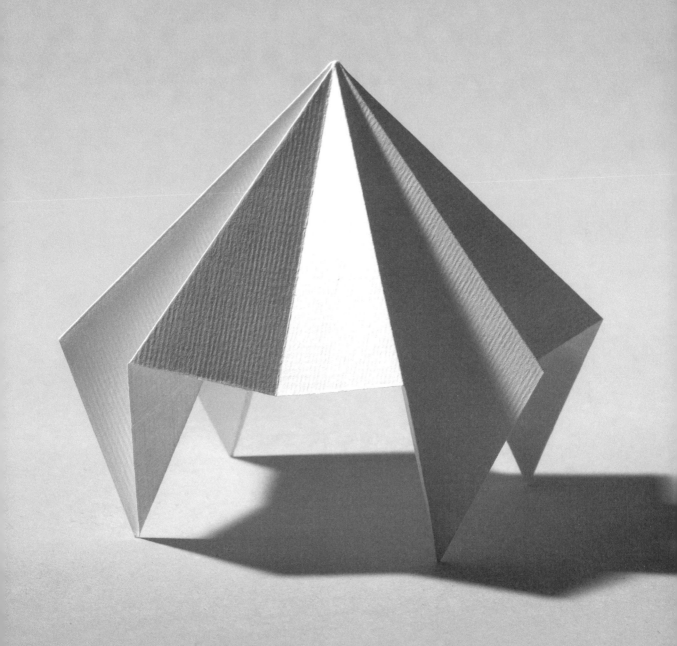

1.2.3_ 樣式 2 變化版

以樣式 1 和樣式 2 為例，證明簡單主題也能延伸出許多創作，單看你的巧思。舉例來說，主題環繞的定點一換，摺出的造型就有天壤之別。這 4 個放射的例子都有各自有環繞的定點，衍生出不同的平面和外型，而且只要同一個樣式就能千變萬化。

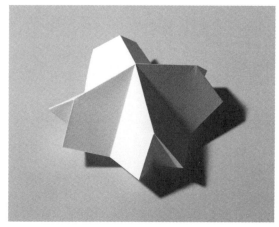

1.2.3_2/1

1.2.3_2/2

樣式 2

1.2.3_2/1
以上兩件成品的差異在於向
內翻和向外翻而已；兩件成
品都源自同一個樣式。

1.2.3_2/2
樣式右下方的小正方形，在重複的過
程環繞著中心點，形成一個山摺線圍
起的大正方形，正好能夠向內反摺，
請見右頁成品圖。

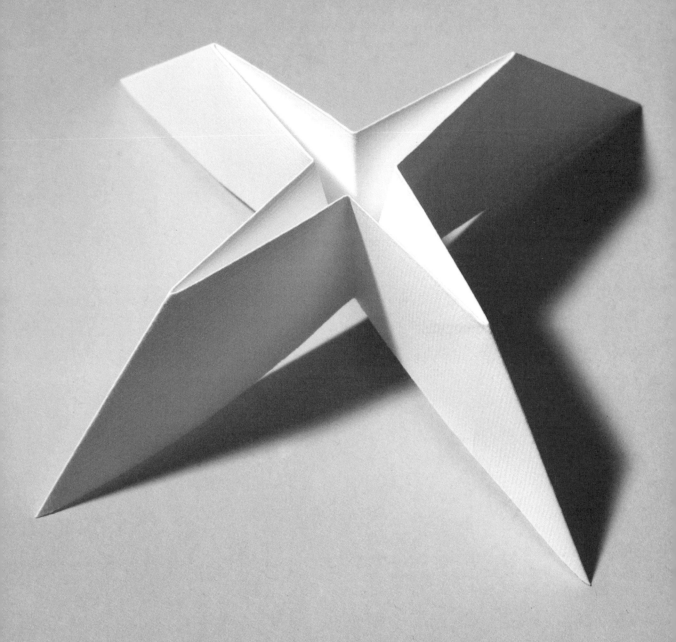

1.2.4. 錯位

定義：樣式經過複製與鏡射，不一定照直線排列。

這是對稱形式中最複雜的一類，要花最長的功夫方能洞悉其中奧秘。複製與鏡射能夠輕鬆搭配應用，任何規則都可以因為創意而打破，我們在學習摺疊的過程中可能揚棄規則，錯位就是最佳典範。但也因為先有了規則，才能用來設計錯位這樣複雜的成品。

1.2.4_1
這個範例算是錯位的簡易之作。細看主題的對稱，發現鏡射的狀況並不明顯。兩個正方形樣式在同一個平面重複，產生複雜又具有高度彈性的表面，這可能是摺疊成品中最醒目的一種，請參考本成品的成品圖（第 42 頁）。

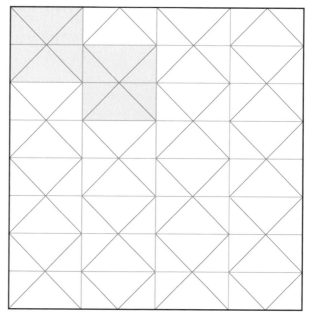

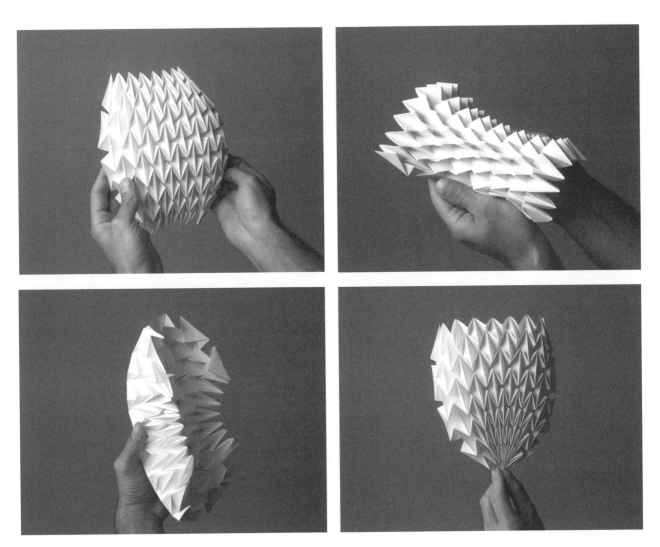

相同的樣式，能夠衍生出形形色色的造型，上圖僅是其中幾項而已。上圖範例的摺線數量，是前頁步驟圖的 4 倍，整張紙顯得彈性十足。

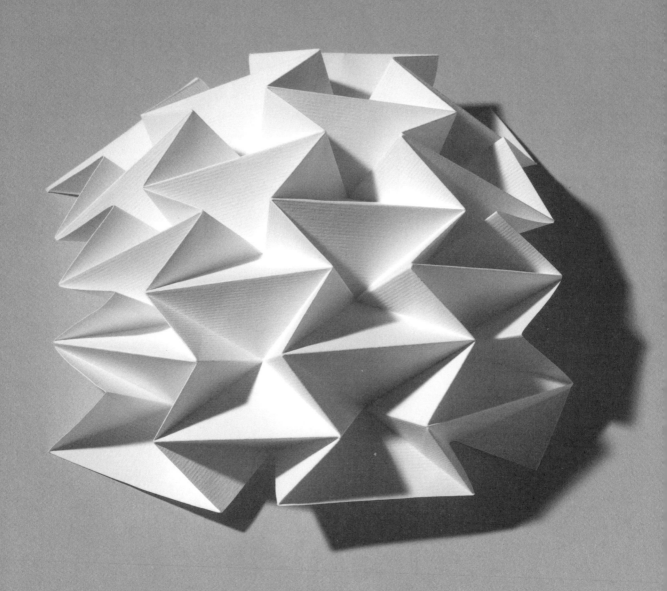

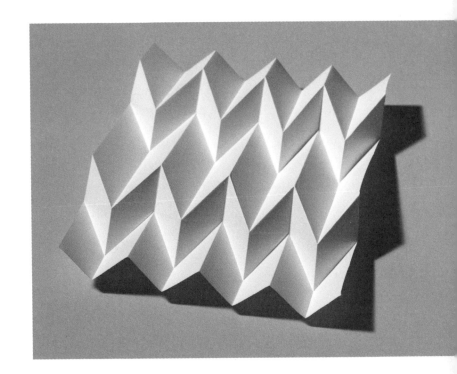

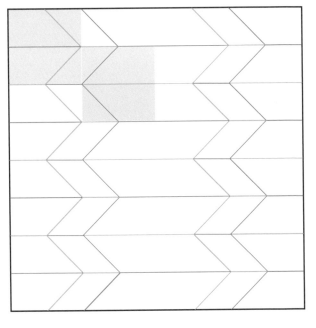

1.2.4_2
上圖範例顯然包含鏡射的成分，但山摺線
與谷摺線也都互換了。這樣的對稱在平面
上重複多次，產生耐人尋味的形式，而原
型則變得不可捉摸。

1.3. 伸展與歪斜

「伸展」（stretch）與「歪斜」（skew）這兩種簡單的技法，不會產出新的摺疊花樣，卻能展現原型的變異，滿足設計師的創作慾望。正方形是摺紙時最常運用的形狀，但是運用氾濫，效果往往流於老套，甚至壟斷了造型。因此只要讓正方形變形，就會變得創意十足。

若是有效結合伸展與歪斜，再搭配其他基本概念，成品將和原本正方形紙張上的樣式大異其趣。這樣的成品雖然複雜度高、不落俗套，老實說，卻可能變得矯情做作，要親手操作，才能體會箇中滋味。

1.3.1. 伸展

正方形往特定方向伸展，就變成長方形。以原本的主題為藍圖，整張紙朝水平或垂直方向伸展，都會產生不同效果，或者說原本的樣式會根據伸展的方向而變形。

 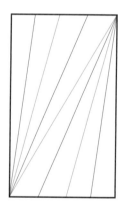 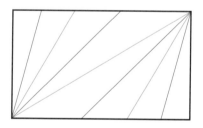

範例：第一組

左圖是正方形紙張的原型。經過垂直伸展（中間）以及水平伸展（右圖），就能產出伸展的變異版（請見右頁成品圖）。

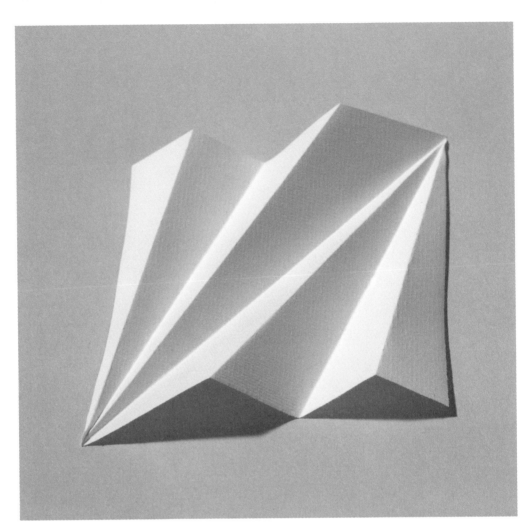

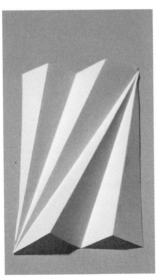

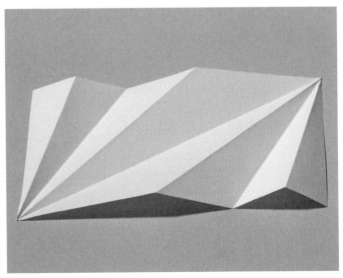

範例：第二組

原理如同第一組範例，
下方以及右頁的成品圖
呈現伸展過後的效果。

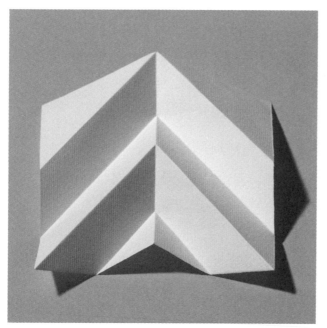
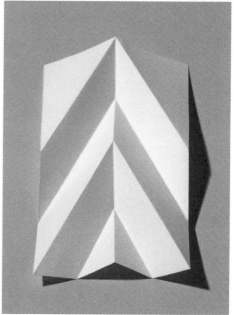

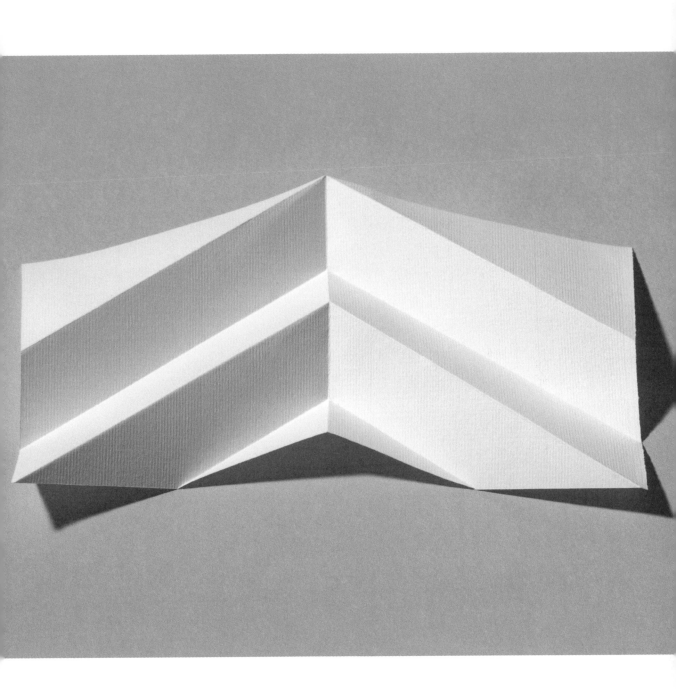

1.3.2. 歪斜

正方形往一邊歪斜，會變成平行四邊形，四個角不再是 90 度了。相較之下，這樣的造型更有張力。

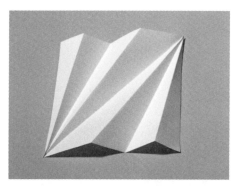 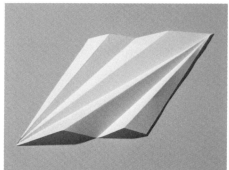

範例：第一組

運用第 44 頁「伸展」第一組的樣式，先是向右歪斜，然後向左歪斜。

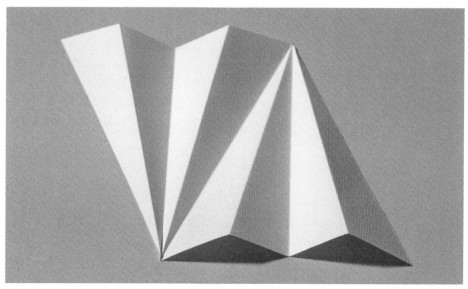

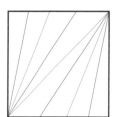 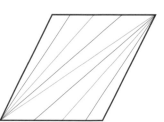 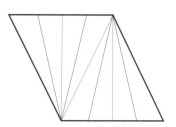

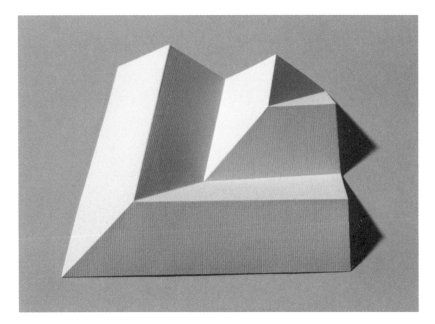

範例：第二組

運用第 46 頁「伸展」
第二組的樣式，先是向
右歪斜，然後向左歪
斜。兩張成品圖在本
頁，第三張在下一頁。

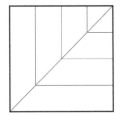 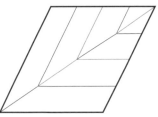

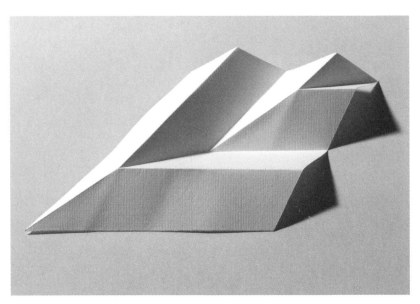

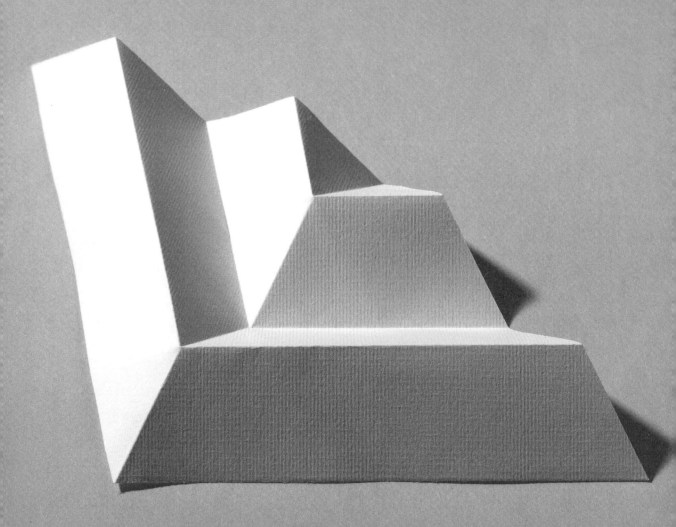

1.4. 多邊形（Polygons）

我們置身於 90 度的世界。抬頭望望四周，幾乎到處都是直角；除非你坐在樹蔭下納涼，舉目所及都是自然景觀，這時 90 度才算特例。為了製造的限制與成本的考量，只好把東西做得四四方方，我們也早把這種現象視為理所當然，甚至不假思索認為 90 度是天經地義的法則。

上述現象也發生在摺疊的時候。每種樣式的紙張，內角都是 90 度，這當然是出於實用考量，因為這樣印刷起來方便許多。但是若以設計的觀點來看，對此不需照單全收，有時甚至可以不予考慮。我們本來就有自由挑選各種角度；廣義的說，我們可以選擇各種多邊形，不必拘泥於 4 條邊。

摺疊三角形、平行四邊形、五邊形、六邊形、圓形甚至不規則的紙張，都可能是既有經驗的解放，也可能讓習慣 90 度的你產生迷惘。如果你想發展創新的摺疊、想把正方形以及長方形擺一邊，在此強烈建議非 90 度的多邊形。有時結果不盡人意，但有時卻會產生讓人驚艷之作。總言之，要產出優質的作品，勤奮的嘗試是重要關鍵。

1.4_1
如想以多邊形來摺疊，右圖是一些範例。絕大多數多邊形的內角都不是 90 度。

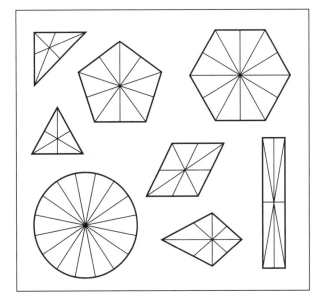

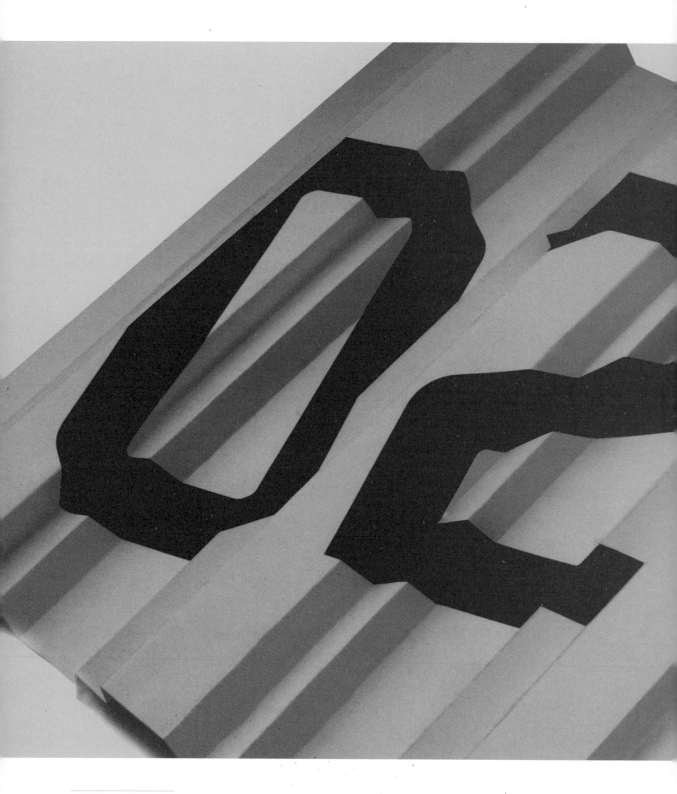

第二章：基礎平面摺法

平面摺法（pleats）是摺疊技巧中最常見、用途最廣也最簡單的一種。本章介紹 4 種基本形式：百摺（Accordion pleats）、刀摺（Knife pleats）、箱摺（Box pleats）以及增摺（Incremental pleats），並示範如何從基本形式出發，創造出多樣複雜的平面與造型。這些基本形式的原理相近，但是產出的結果大不相同，值得全部學起來。

摺疊的技法眾多，但是彼此都有關聯。後續章節的作品，可能是本章基礎平面摺法的延伸，因此熟讀本章能讓你完成書本大部分的作品。

本章的作品都附有步驟清楚的步驟圖，要掌握這些步驟，前提是精熟第一章「基本概念」的「分割」（Dividing the Paper）。如果你尚未讀過第一章，在此強烈建議從頭開始。第一章提到的概念，在本章依然適用，你可以運用「歪斜」和「伸展」，或者嘗試其他的多邊形或是「重複對稱」。

2.1. 百摺

「百摺」是最基礎的平面摺法，以山摺線—谷摺線—山摺線—谷摺線
的方式呈現，各摺線間的間隔相同，以直線或螺旋形態排列。由於各
線間隔相同，不但操作簡易、富有明暗的節奏，整體效果也令人滿意。

正因為摺法簡單，你可以花點心思觀察紙張外型（或其他材料）與摺
法的關係。紙張外型變化多端，以下範例只是簡單運用罷了。

2.1.1 直線造型（Linear）

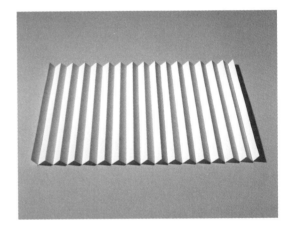

2.1.1_1
這是百摺的簡單應用，其實
就是第 19 頁〈基本概念〉
的「直線分割：32 等份」。

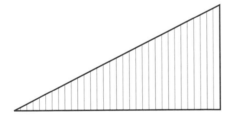
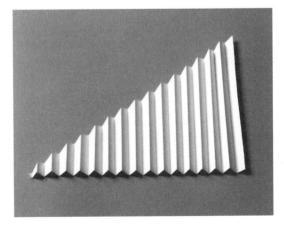

2.1.1_2
採用非四方形的紙張，會出
現複雜的鋸齒。也可以用下
一頁的主題，運用鏡像的方
式，產生更複雜的作品。

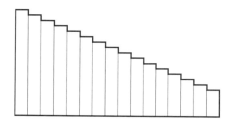

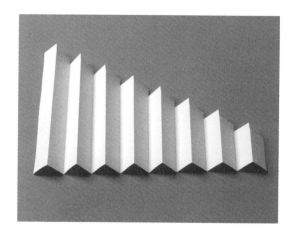

2.1.1_3

平滑的斜面也可以變成階梯狀。可以
嘗試各種切割樣式，成品將變得極端
複雜，甚至出現象徵意味。

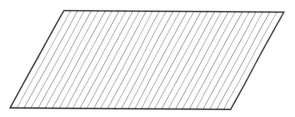

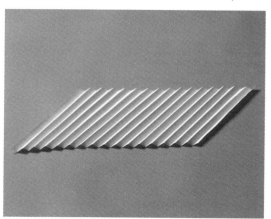

2.1.1_4

基本的長方形款式經過歪斜後，就變
成平行四邊形。你可以嘗試歪斜的角
度以及摺線的距離，以產生不同的樣
式。

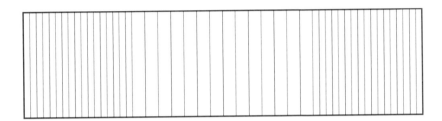

2.1.1_5
百摺的時候，通常摺線都是等距
的，但也可以在線距上有所變
化。下圖範例中央的線距，是兩
側的兩倍。你也可以運用巧思自
行設計。

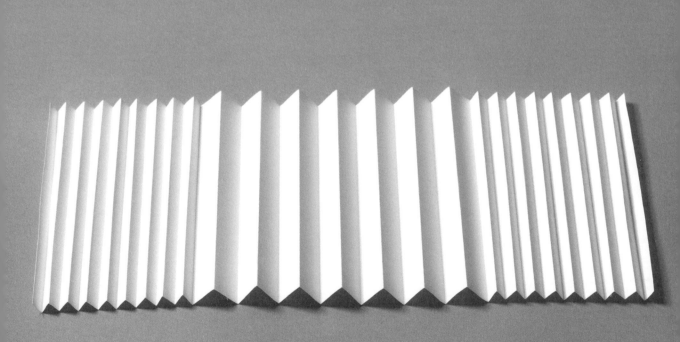

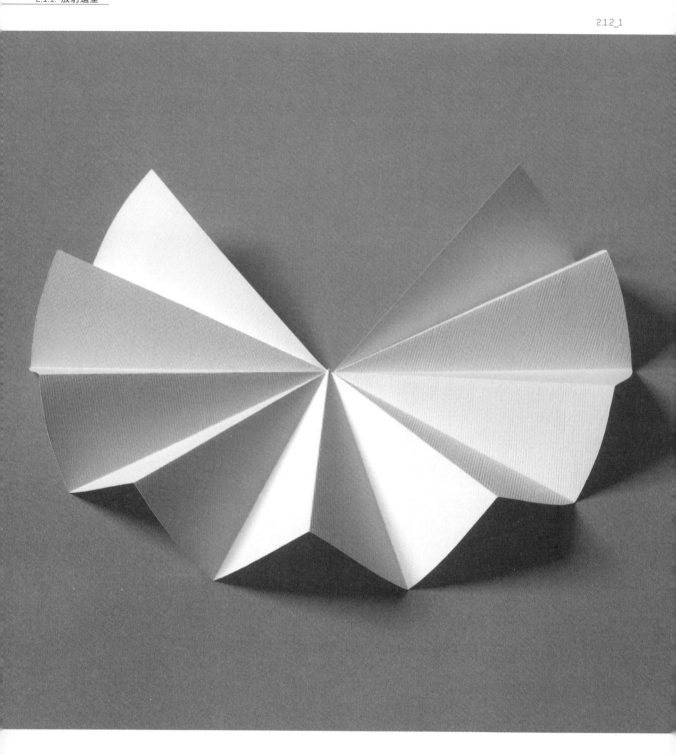

2.1.2. 放射造型（Rotational）

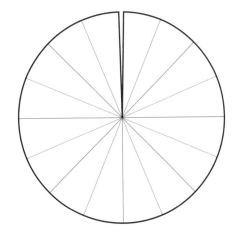

2.1.2_1
這是百摺的基本放射樣
式，將 360 度等分為
16 份，與第一章〈放
射分割：16 等份〉一
模一樣。

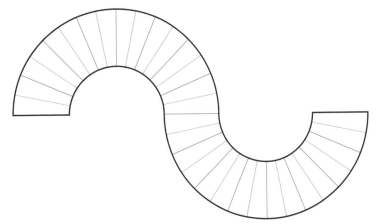

2.1.2_2
兩條半圓紙張都等分為
16 等份，頭尾接合變
成 S 形。你也可以接
合更多個。

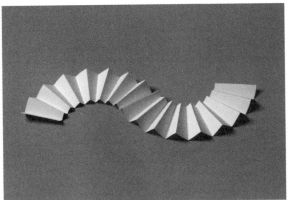

2.1.2_2

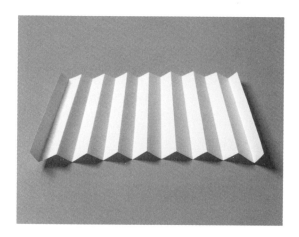

2.1.2_3
雖然摺線有放射的味道，但是邊緣卻看不到
一絲弧度。想像一下：各摺線應該會在假想
的一點會合。只需運用「直線分割：16 等
份」就能複製這個範例，不需測量角度，操
作起來應該十分快速。

2.1.3. 柱體與錐體造型（Cylinders and Cones）

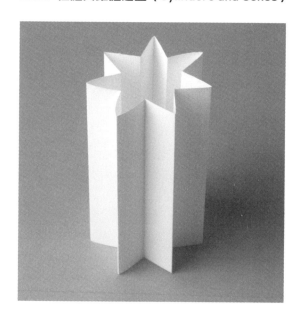

2.1.3_1
只需膠合百摺的兩側，簡單的柱體就產生
了。左圖範例將紙張等分為 16 份，但是需
要去除一個等份，好讓份數變成奇數，也
就是 15 份。因為這樣，只要取邊緣的 1 份
重疊膠合即可，產生的星星就才會有偶數
（14）個邊。

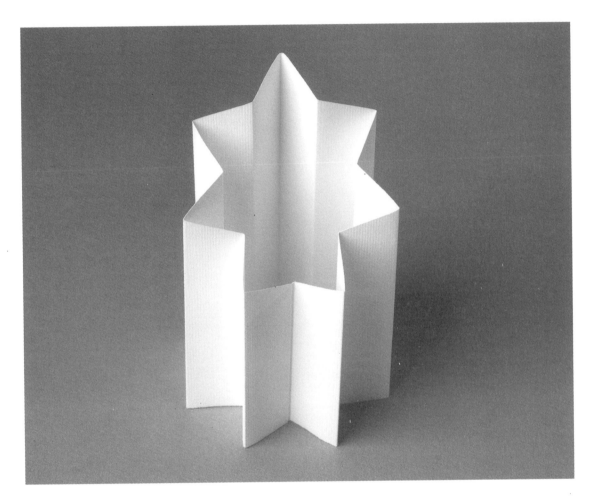

2.1.3_2
也能裁切邊緣，以產生斜角。右圖步驟圖
只是參考，也可以將邊緣設計成其他剪
影；底邊一樣可以剪裁。本範例和上個範
例相同，都只需要 15 等份，而且膠合處
需以疊合方式處理。

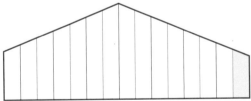

2.1.3_3

圓形紙張等分為 16 份。
分得越細，各摺線匯集
的中央就顯得越混亂。
你也可以把圓形紙剪成
更複雜的形狀。

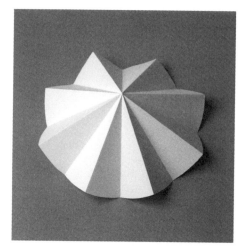
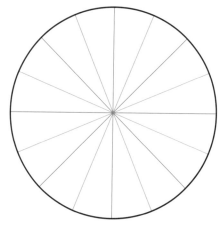

2.1.3_4

也可以剪成甜甜圈的模
樣，能夠添加更多的曲
摺，讓整體造型更具彈
性。移除部分的紙張再
膠合，原本扁平的彎曲
紙條就會變成錐體。

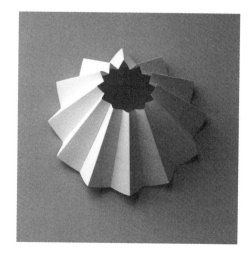
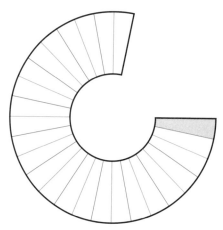

2.1.3_5

紙張裁成五邊形，將 360
度等分成 10 等份。如要
增添趣味，不妨在中央
剪出一個小五邊形。小
五邊形和外頭的五邊形
相較，放射了 36 度。

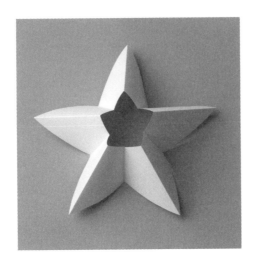
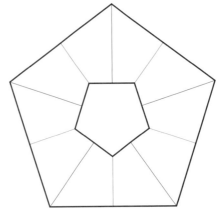

2.1.3_6

甜甜圈的內心不一定非要
在正中央不可一也可以偏
向邊緣。最後的成品展現
細緻的效果，相當耐人尋
味。

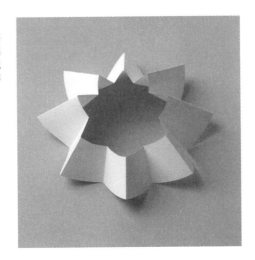
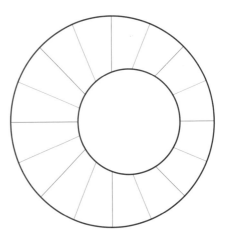

2.2.　刀摺

「刀摺」也是基礎平面摺法，以山摺線—谷摺線—山摺線—谷摺線的方式呈現，摺線排列方式可能是直線也可能放射。但是山摺線與谷摺線之間的距離，卻不是均等的。

以百摺來說，基本上各摺線之間的線距均等，因此能夠壓縮成立體的彎曲造型；刀摺則不同，由於線距不一，整體造型往左或右偏，形成平面結構，加上線距變化富有彈性，因此在應用上比百摺更靈活也更廣泛。

2.2.1. 直線造型

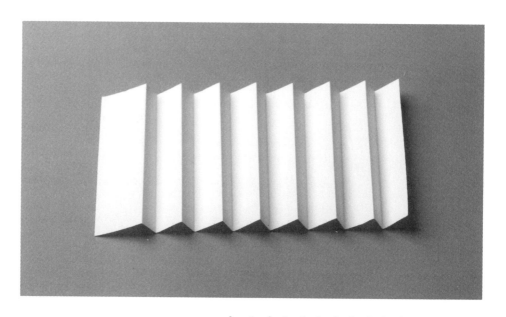

2.2.1_1
先將紙張以山摺線分成 8 等份，然後在兩條山摺線之間距離的 1/3 摺出谷摺線，造成 1-2-1-2-1-2 的律動感。谷摺線的位置可以用肉眼決定，也可以利用工具精確量出。

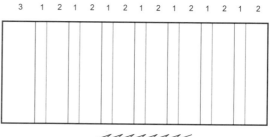

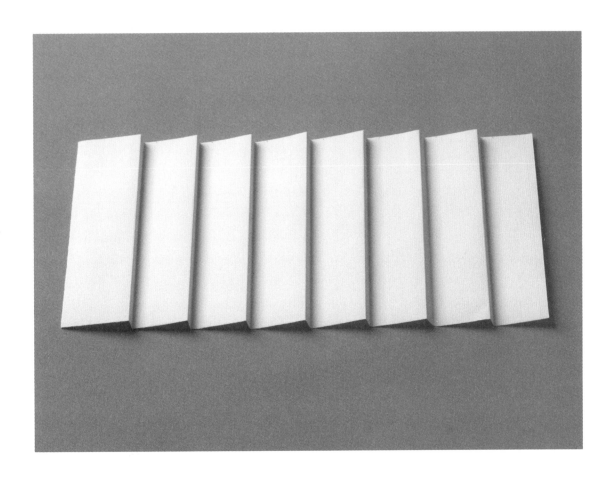

2.2.1_2
本範例谷摺線位置改成山摺線間距的
1/5，整體的韻律變成 1-4-1-4-1-4。
和前例相較，由於摺面變寬，表面的
延展效果更好。

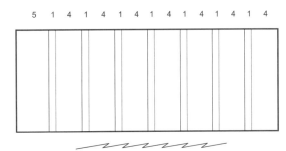

2.2.2. 放射造型

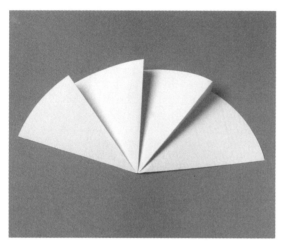

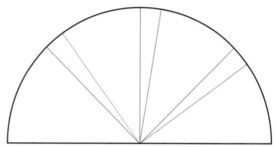

2.2.2_1

本範例以半圓形紙張呈現刀摺。你也可以用圓形或多邊形，山摺線和谷摺線的距離也可以自行調整。

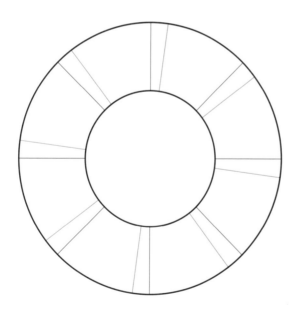

2.2.2_2

甜甜圈造型的紙張，上頭共有 8 道刀摺面。請注意：所有的摺線都會在假想的點匯合，這個假想點位於中央。因此，各對的兩條摺線並沒有平行。

2.2.2_2

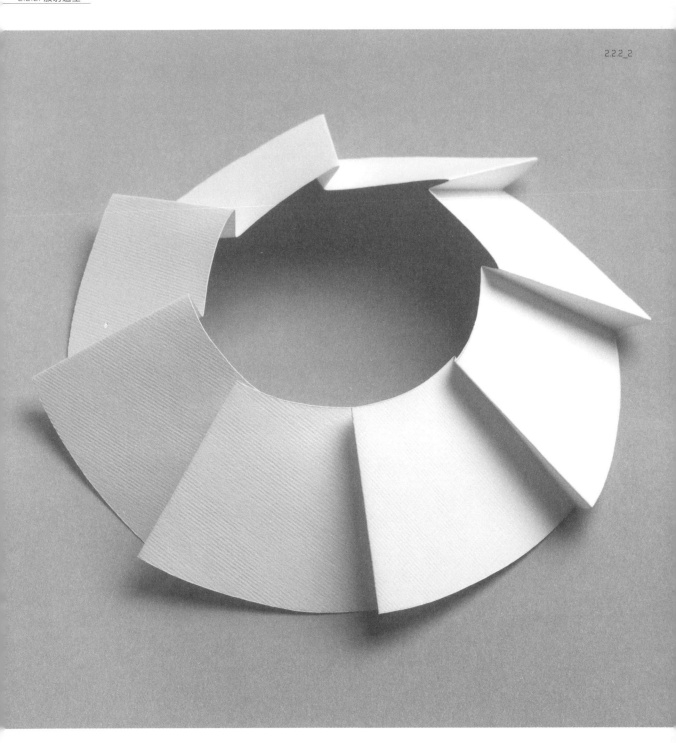

2.2.3. 鏡射造型（Reflected）

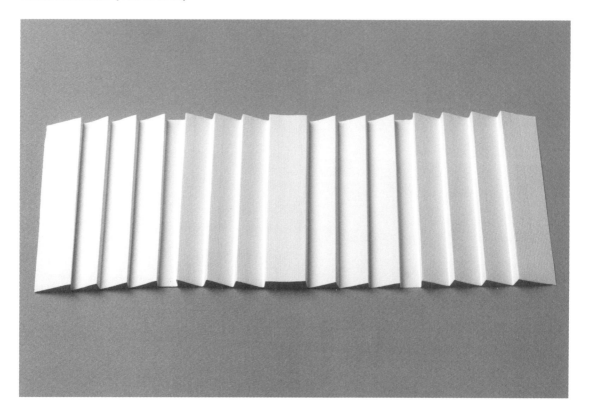

2.2.3_1

刀摺的摺面能以直線或放射方式排列，也能以鏡射方式呈現（請參考第一章的「鏡射」）。事實上，鏡射造成鏡像效果，讓原本一成不變的連續主題有了變化。這個範例以山摺線將紙張平分為 17 份，谷摺線位於兩條山摺線之間 1/4 的位置。除了本範例之外，還有許多鏡射造型的可能。

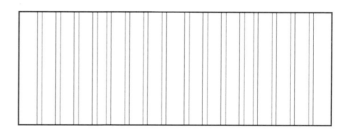

2.2.4. 柱體與錐體造型

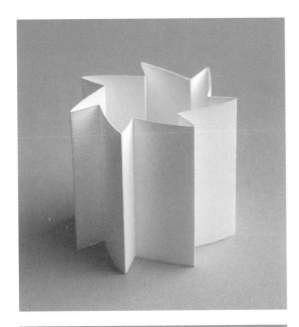

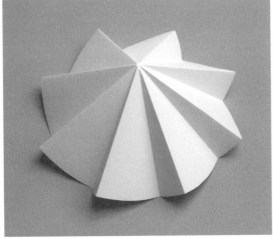

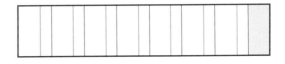

2.2.4_1

運用傳統的刀摺，一樣能夠摺成柱體，
只需將 2 份邊緣膠合即可。紙的邊緣
也能夠裁剪成複雜的樣式。

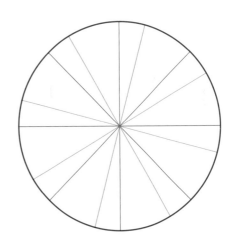

2.2.4_2

放射的刀摺能夠摺出錐體。摺線越多、
越密，錐體的高度越高；反之，摺線越
少、摺面越寬，錐體就越扁平。

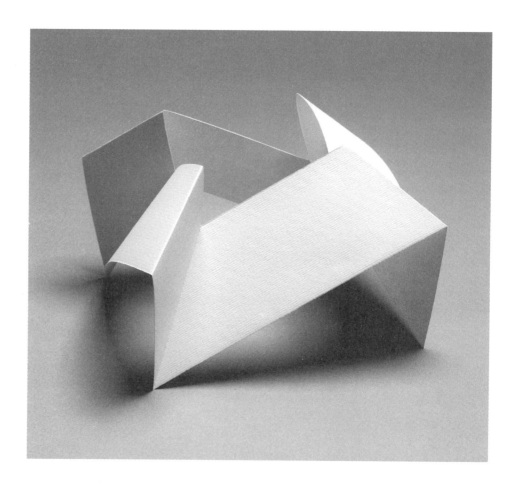

2.2.4_3

若用多邊形紙張取代圓形紙張，就會產
生金字塔般的錐體。本範例的頂端已經
剪除。不管是幾邊的多邊形，都能呈現
金字塔狀的造型。只是邊數越多，效果
越趨近於圓錐。

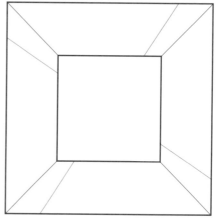

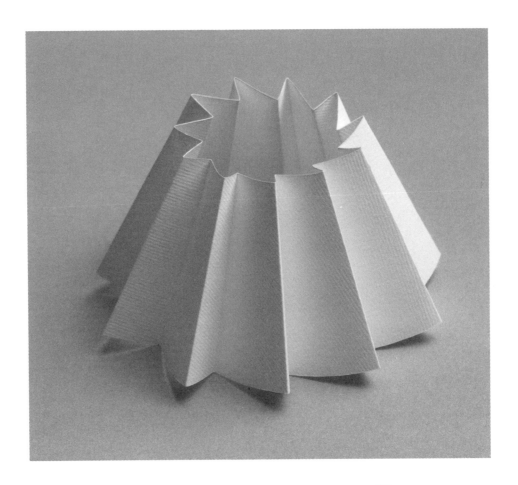

2.2.4_4
錐體的坡度不是一成不變的：圓形紙張
的完整程度以及摺面的數目，都會影響
坡度。等到邊緣膠合，錐體的感覺也就
顯現了。

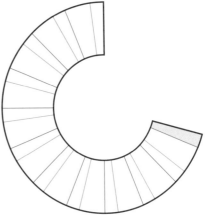

2.3. 箱摺

「箱摺」是本章 4 種摺法之一，主題以直線或放射方式在同一平面重複。箱摺一開始要運用刀摺的「谷摺線─山摺線」配對，然後接著以鏡像摺出「山摺線─谷摺線」配對，呈現出「谷摺線─山摺線─山摺線─谷摺線」的樣式。

箱摺能夠產生升起的平面，這點和刀摺相同；不同的是，刀摺能夠讓平面產生上升和下降的層遞感，箱摺產生的平面較為平整，視覺效果不那麼動態，卻相對穩定。

2.3.1. 直線造型

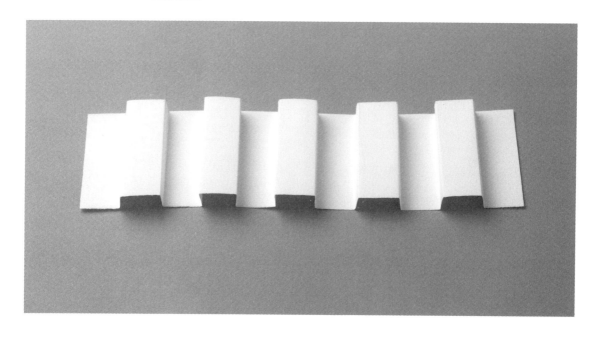

2.3.1_1
本範例是最基本的箱摺樣式，紙條正放或翻過來放的樣式都一樣。要注意的是：「谷摺線─山摺線」與「山摺線─谷摺線」的配對交替出現。

2.3.1_2
本範例的「谷摺線─山摺線」與「山摺線─谷摺
線」的配對和前例完全相同，但是摺面之間的距
離較遠；若是變化樣式，摺面的距離可以更遠。
請注意：本範例正放和翻放的造型就不同了。

2 1 2 1 4 1 2 1 4 1 2 1 4 1 2 1 2

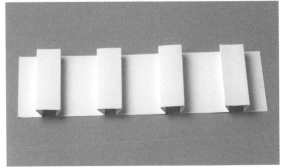

2.3.1_3
本範例的摺面前後交替出現，這樣的造型也讓正
放和翻放的造型相同。

2 1 2 1 2 1 2 1 2 1 2 1 2 1 2 1 2 1 2 1 2 1 2 1 2

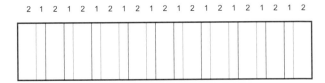

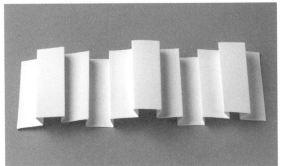

2.3.1_4
若是增加額外摺面（多兩個或更多），箱摺的成
品就會更複雜。增加摺面能讓箱摺變化多端，這
個原則可以運用於本節的任何範例。

2 1 1 1 2 1 1 1 2 1 1 1 2 1 1 1 2 1 1 1 2 1 1 1 2

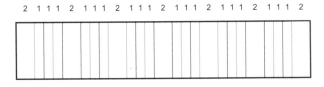

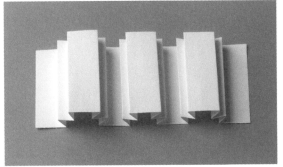

2.3.2. 放射造型

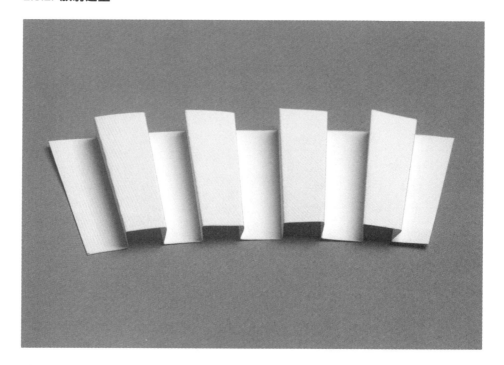

2.3.2_1

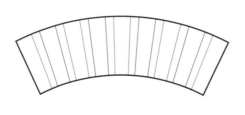

2.2.3_1
基本的刀摺樣式搭配圓弧造型，注意所有的
摺線都會在假想的一點上匯合。

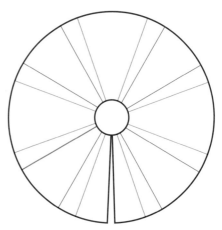

2.3.2_2
整張圓形上有 4 組箱摺樣式。若是 16 條摺
線都在圓心匯合，將破壞整體的美觀，因此
剪除中央的小圓。

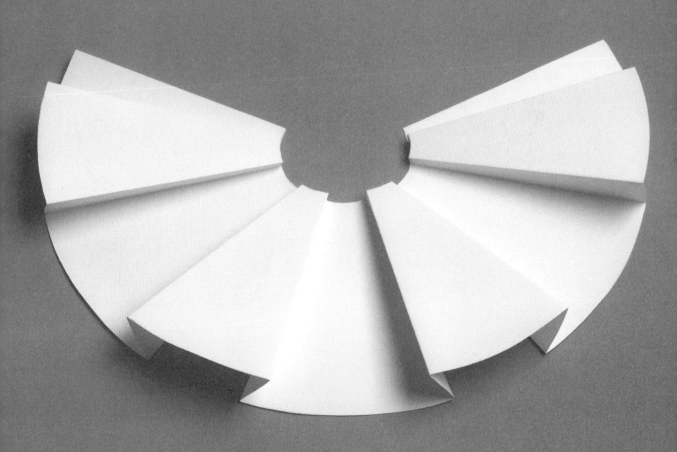

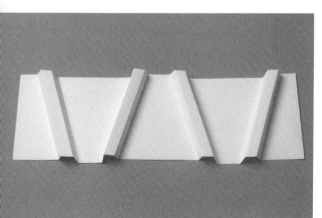

2.3.2_3

箱摺或是其他摺法，摺線都不盡然非要垂直紙張不可。若是摺線與紙張產生其他角度，效果會和尋常的作品大異其趣。例如本範例運用「鏡射」，沒有一條摺線是垂直紙張的。

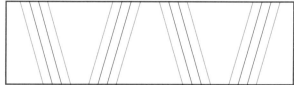

2.3.3. 柱體與錐體造型

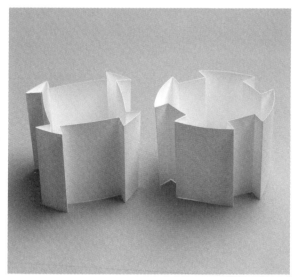

2.3.3_1

只要將末端膠合，箱摺也可以產出多樣的柱體。在大多數的狀況下，將正面或反面當外側，會決定柱體的樣式。本範例的兩個柱體源自相同的主題，不同之處就在於正面或反面當外側的差異。

| 1 | 4 | 1 | 2 | 1 | 4 | 1 | 2 | 1 | 4 | 1 | 2 | 1 | 4 | 1 | 2 | 1 | 4 | 1 | 2 | 1 |

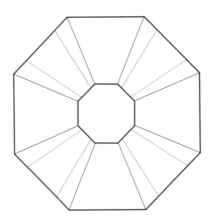

2.3.3_2
圓形和多邊形（本範例為八邊形），都可以
當成箱摺的材料。嘗試將成品裡外翻出，就
會產生截然不同的效果。這樣看來，任一種
錐體或是金字塔造型的成品，都有「正版」
與「翻版」兩種形式，如同下圖所示。這個
現象也適用於其他摺法，箱摺不是特例。

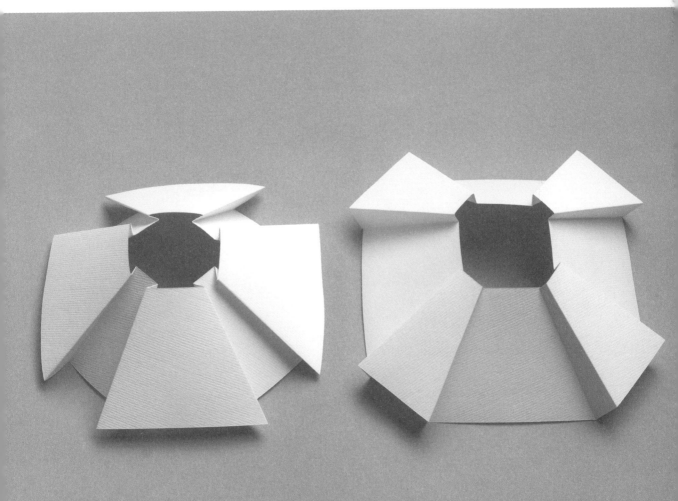

2.4. 增摺

所謂的「增摺」，意指摺面的間隔漸增或漸減。舉例來說，摺面間的距離可以每次增加 10mm，從 10mm 增加到 20mm，再到 30mm、40mm、50mm 等等。也可能以指數（exponential）的幅度增加，例如以「費氏數列」（Fibonacci Sequence）或對數數列（logarithmic sequence）呈現。摺面的序列也可以沒有規律，但是有可能變成破壞美感，甚至變成讓人一頭霧水的設計。

如果增摺運用得當，有潛力讓設計展現無比的創意，特別是與百摺、刀摺和箱摺搭配，並且採用不同的材質和形狀。下一章的設計也可以融入增摺的概念。

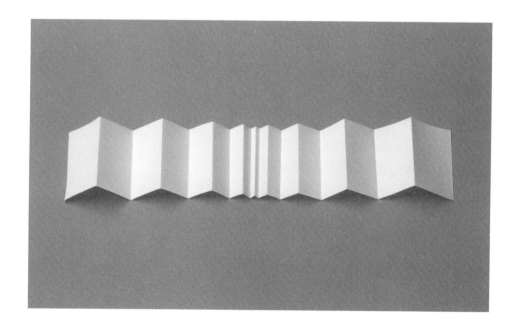

2.4_1
本範例的摺線間距起初遞減，到了中央以鏡射的方式遞增。若要產出複雜的平面設計（不見得非要採用鏡射的做法），增摺是可以考慮的摺法。

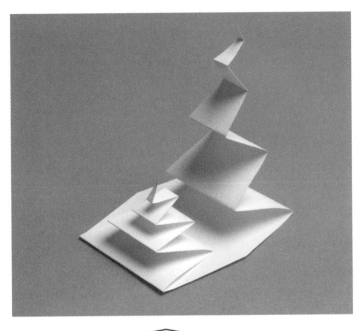

2.4_2
運用三角形當設計概念，融
和鏡射與增摺等摺法，產出
精緻的堆疊造型。若要增添
裝飾效果，可以讓正反面的
顏色或質地不同。

2.4_3
這是刀摺的範例，外型看起
來一致，但是摺面以遞增的
方式分割。若用箱摺取代刀
摺，可以達到同樣的效果。

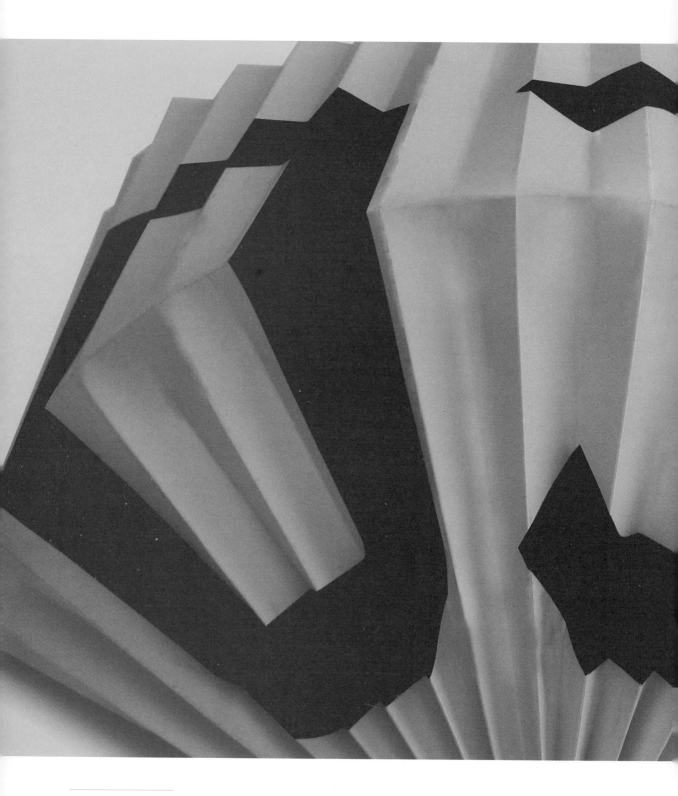

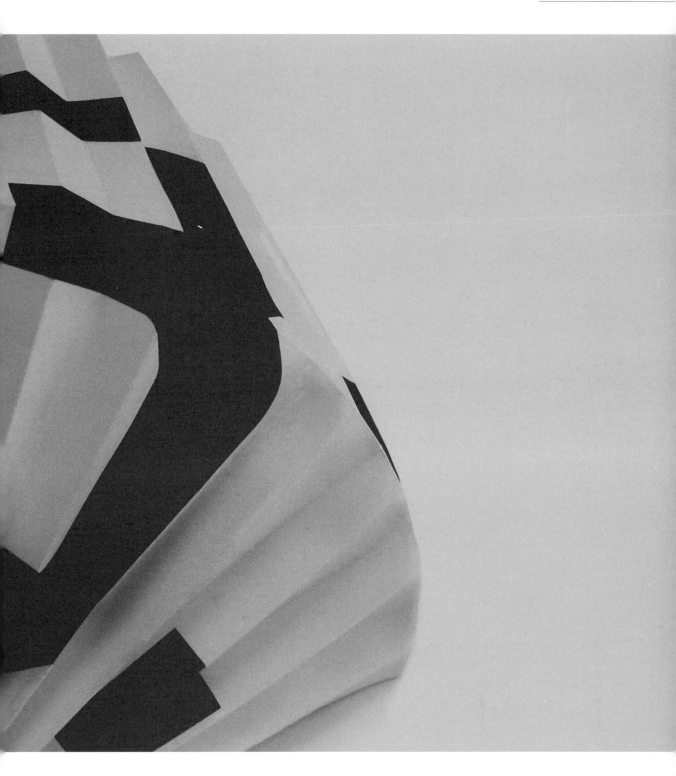

第三章：其他摺法

第二章介紹 4 種基礎的平面摺法，本章將探討其運用方式，並呈現多樣的成品。本章的篇幅雖短，卻涵蓋基礎以及普遍的概念。

本章的內容精簡，概念卻能加以大量擴充利用，衍生出無數的創作。以下介紹的「螺旋摺」（Spiral pleats）、「聚摺」（Gathered pleats）以及「扭摺」（Twisted pleats），都是應用最廣泛、功能最強的技法。不過你在探索的過程，也可能發掘各種變異。老話一句，動手吧！

3.1. 螺旋摺（Spiral Pleats）

螺旋摺以及「箱式螺旋」（Box Spirals）都是簡單的摺法，摺出的樣式大同小異：兩者都用長方形或不規則四邊形（trapeziums）的紙條，摺出等距的山摺線，然後在山摺線之間的對角摺出谷摺線，讓谷摺線互相平行，摺出曲折的成品。

3.1.1. 簡單螺旋造型（Simple Spirals）

以山摺線均分紙條，然後在山摺線間的對角摺出谷摺線，讓谷摺線互相平行，優美的螺旋就產生了。

3.1.1_1
右圖的樣式令其自然豎立後，就會變成優雅的螺旋。若將螺旋整個壓扁，將呈現花瓣一般的造型。你也可以不用長方形紙條，試試瘦長的三角形或狹長的菱形。

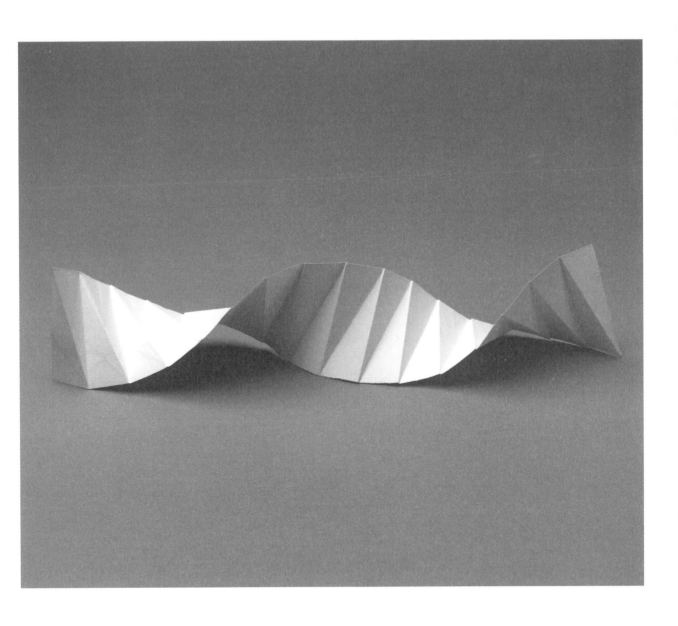

3.1.2. 箱式螺旋造型（Box Spirals）

箱式螺旋造型和前幾頁的簡單螺旋一樣，兩者的摺法相同，唯一的差異就是最後一步是否將邊緣膠合而已。只要將邊緣膠合，就會產生宛如相機光圈的美妙螺旋。

要摺出成功的箱式螺旋造型，關鍵在於谷摺線的角度；角度要根據箱子的邊數而有變化。如果角度太大，箱子會過於高瘦；角度太小，箱子流於扁平。這個摺法值得投入大量時間盡量嘗試，因為角度只要有些微的改變，成品的外觀就會差十萬八千里。

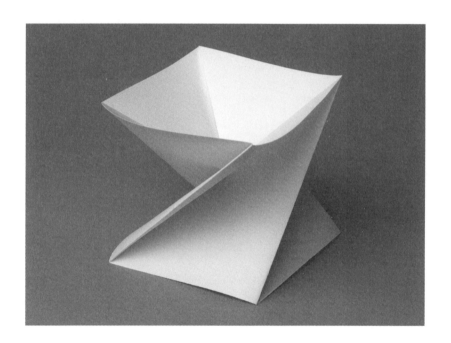

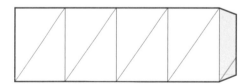

3.1.2_1
這是基礎的四邊盒型。以指示摺出山摺線和谷摺線，塗些膠水在邊緣處，最後膠合於相反的邊緣。將長方形扭曲，產生的立體造型就像沙漏一般，扭轉的過程和旋緊瓶蓋的感覺一樣。扭轉的過程需要一些訣竅，因為邊數越多，扭轉的難度越高。

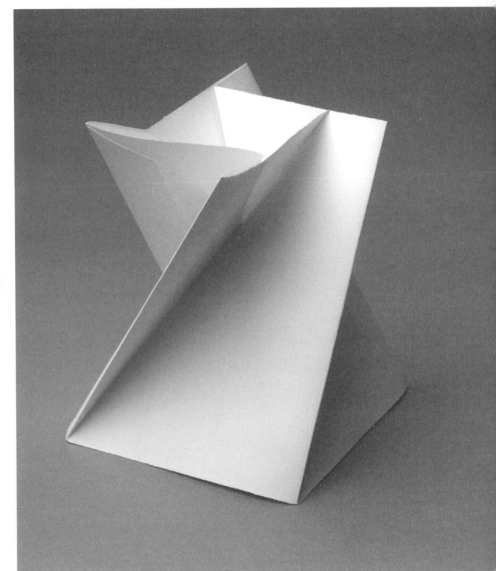

3.1.2_2
本範例和前例相似，只不
過山摺線和谷摺線並沒有
在頂端相交。

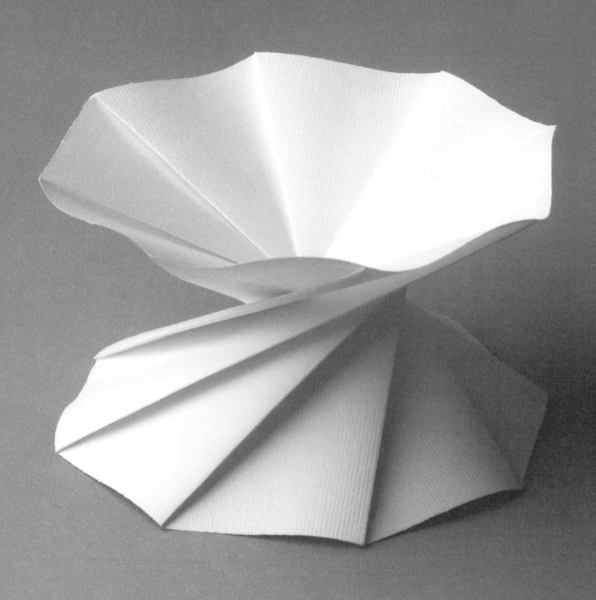

3.1.2_3
箱子的邊不限定非 4 邊不可，本範例
採用 8 邊。偶數邊（8 邊或 4 邊）的
好處是：不管從左右或前後擠壓，都
能將成品整個擠扁，成品鬆開後還能
立刻站好。把立體造型壓成平面圖形
相當有趣，你一定要試試看！谷摺線
的角度是 70 度，請見左頁成品圖。

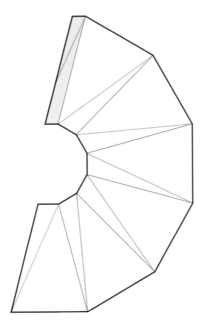

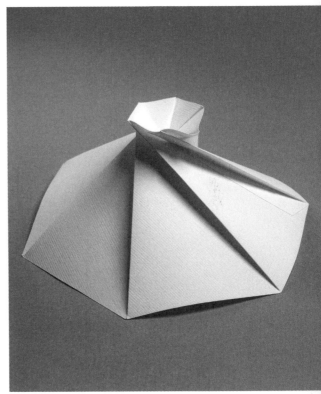

3.1.2_4
上述範例的平行山摺線把紙條分成長方形，
除此之外，你也可以試試將紙條分成不規則
四邊形。本範例將紙條分成 6 個不規則四
邊形，邊緣的角度是 75 度，而谷摺線和四
邊形底部的角度是 65 度。這樣一來，螺旋
會向上慢慢收口。

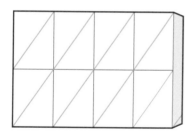

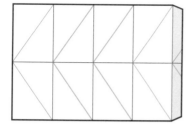

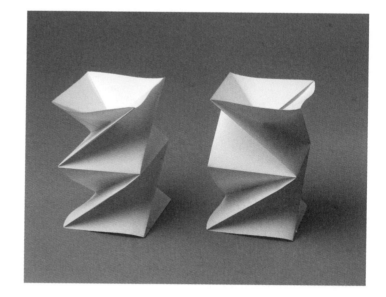

3.1.2_5

箱式螺旋造型具有堆疊的效果，能夠產出
堆疊多次的塔狀作品。本範例運用 4 個邊
的箱型，以兩種不同的方式堆疊：第一種
方式的谷摺線採相同的對角排列，第二種
方式的谷摺線則以不同的對角排列。

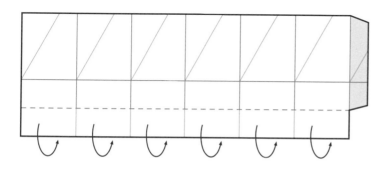

3.1.2_6

你可以運用箱式螺旋造型，產出花俏的
盒蓋。本範例的基本造型為六邊形，谷
摺線和水平山摺線的夾角為 60 度。若要
讓盒蓋更加立體，可試試增加角度到 61
度、62 度等等。角度越大，蓋子就越高
瘦。沿底部的虛線反摺紙張，是為了強
化盒蓋的邊緣，請見右頁成品圖。

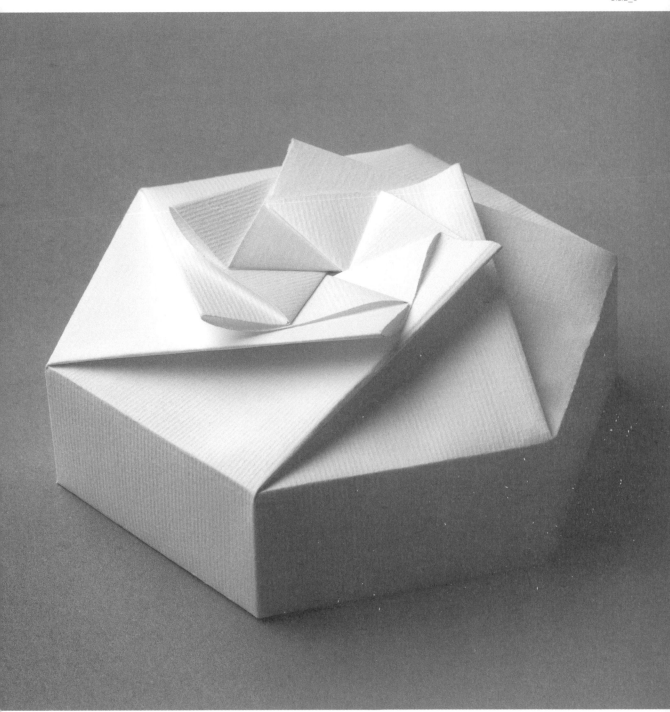

3.2.　聚摺（Gathered Pleats）

直線或放射摺法的作品會自動張開，這時可將一邊或兩邊聚合並固定起來。這樣產生的造型，會出現浮雕般的效果。

固定邊緣的方式五花八門，本書的範例用雙面膠貼合，你也可以根據摺疊的材料，用裝訂、釘合、縫合等方式，或乾脆用釘書機釘起來。本節的範例一如往常，風格多偏向「單純」，你盡可以背離範例，走出自己的風格。

3.2.1.　百摺造型（Accordion Pleats）

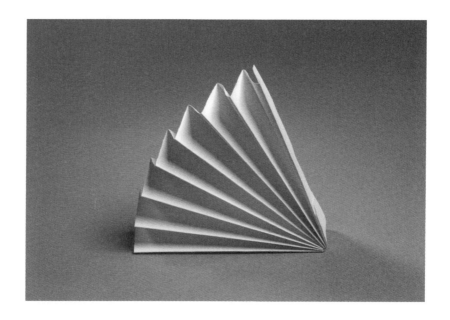

3.2.1_1
這是「直線分割：16 等份」的翻版，只是邊緣需要膠合罷了。把摺線好好壓緊，整張紙條就像手風琴的風箱一樣伸縮自如。在垂片上沾上膠水，使其與最遠端的摺面黏合。最後，成品就像一把扇子。

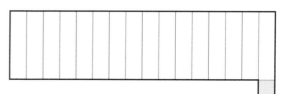

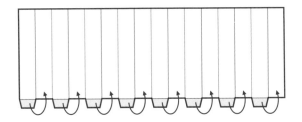

3.2.1_2
上個範例的一邊牢牢的膠合，本範例
邊緣的一列垂片需要膠合，讓扇形變
成立體的錐狀。讓垂片沾上膠水，並
且壓縮摺面。每個垂片都與相鄰的摺
面膠合，讓扇緣變成半開放狀，產生
風箱般的造型。

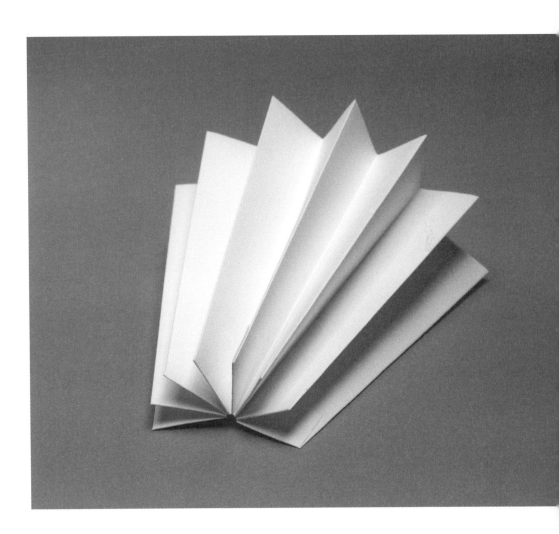

3.2.1_3

前兩例的技巧，可用於本範例。
本範例兩個邊緣都需要膠合，紙
張的中央有條額外的摺線，讓摺
面的中央有肋。

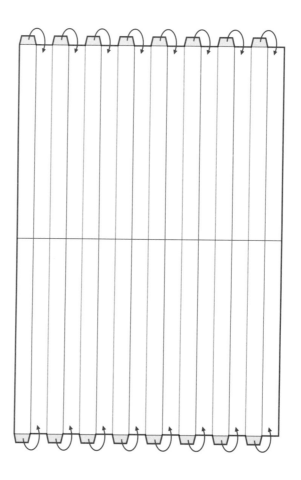

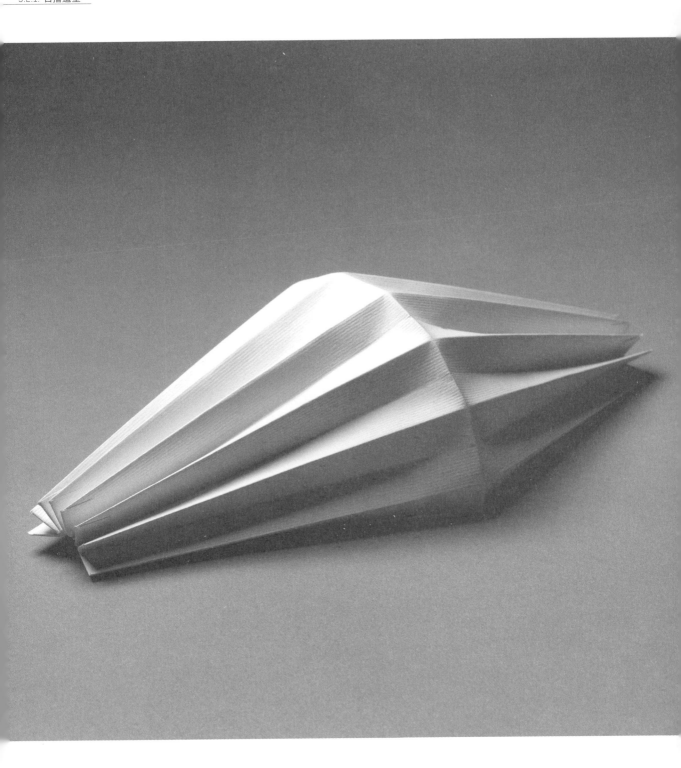

3.2.2. 刀摺造型（Knife Pleats）

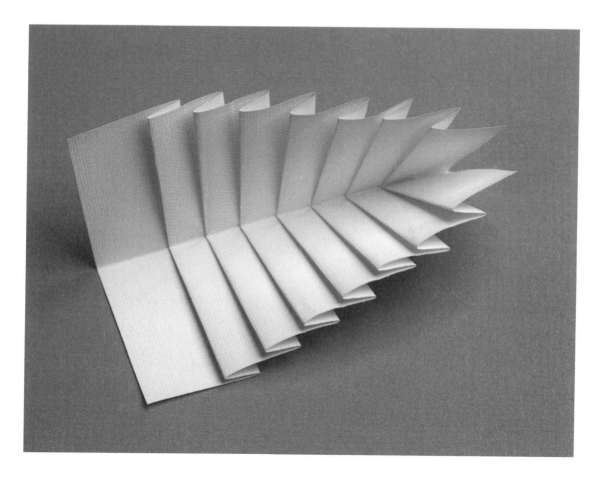

3.2.2_1

這是 2.2.1_1 的翻版，只是中央多條谷摺線；
這條谷摺線在所有摺面都完成後才需摺出。
成品圖的設計是讓一端的邊緣封閉，沿著谷
摺線往另一端漸漸開放。

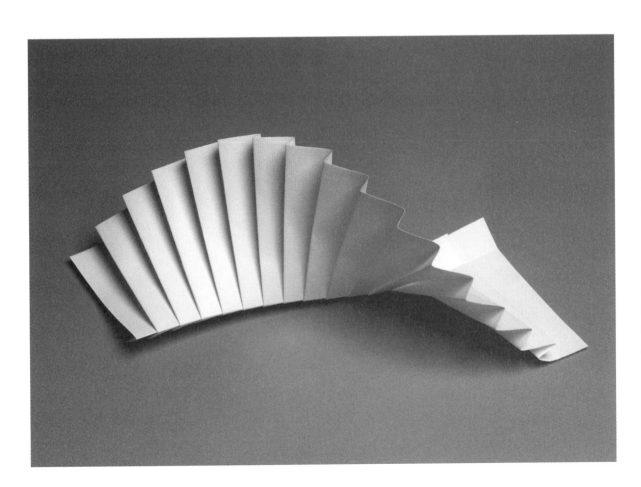

3.2.2_2

一連 16 個刀摺面，利用紙張底部
的反摺，讓成品的下緣聚合，而
上緣呈現螺旋狀的階梯。除了反
摺之外，也可以使用針線、膠帶
或用釘書機固定底部。

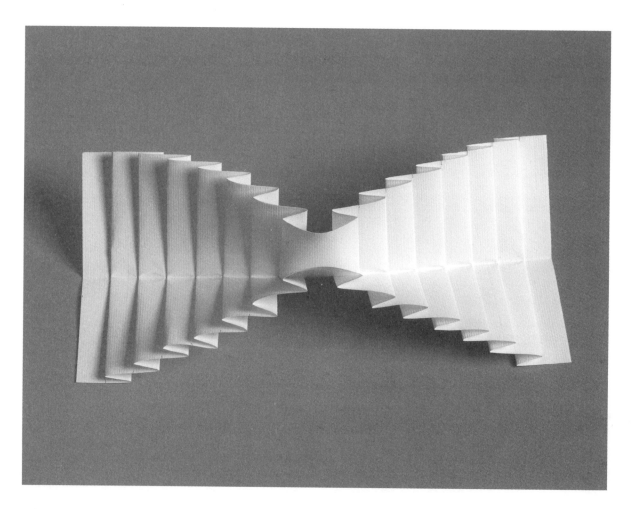

3.2.2_3
右邊 7 個摺面，是左邊 7 個摺面的
鏡像，等於是將兩個 3.2.2_1 的結
構以「背靠背」的方式合而為一。
效果是左右兩端發散，中央聚合。

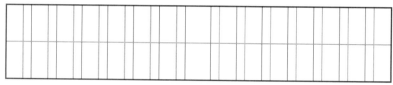

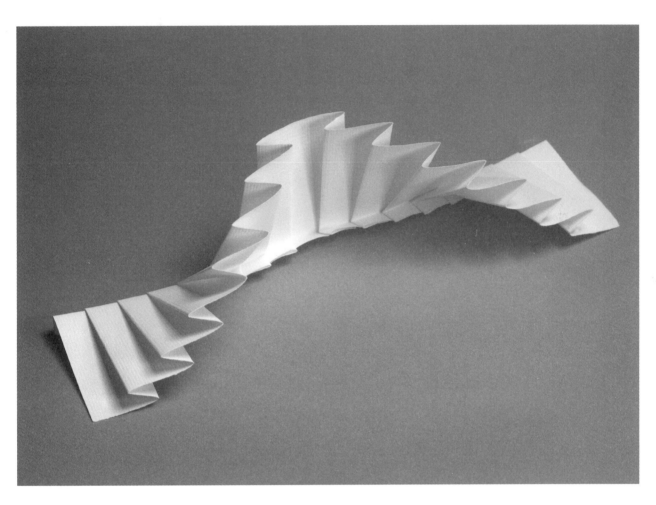

3.2.2_4
右邊 7 個摺面,是左邊 7 個摺面的鏡
像,但是紙張上緣以一條山摺線反摺
固定。本範例是前例的一半構造。

3.3. 扭摺（Twisted Pleats）

若想在呆板的平面上創造生動有趣的視覺效果，扭摺是絕佳方式。如果用紙張之類的硬材料，成品的質感將偏向僵硬；如果用織品之類的軟材料，整體看來就會輕鬆自然許多。正因如此，扭摺廣泛應用於時裝或時尚配件設計（例如袋子、皮帶、帽子和鞋子）。

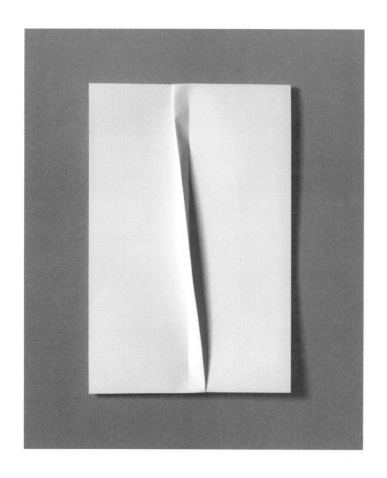

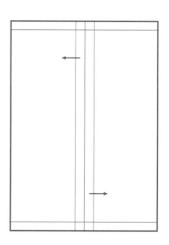

3.3_1

本範例是扭摺的基本款：從頂到底在正中央摺出 3 條摺線，摺線經過摺疊後的造型就像迷你網球場。將紙張上線和下線的山摺線摺好後，讓「球網」的上線和下線分別向左、向右壓倒，摺入。除了山摺線來固定摺面之外，也可以用縫合或釘合等方式來固定摺面。

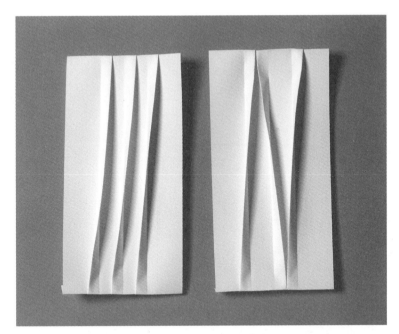

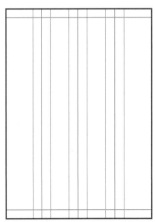

3.3_2

直線造型的曲摺可以產出兩種變化：
可以讓所有摺線都往同方向移動，或
者摺線移動的方向兩兩相反，實際狀
況請見左邊成品圖。

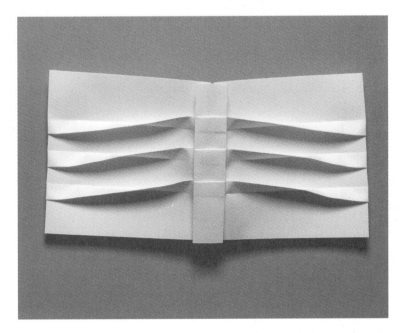

3.3_3

加入箱摺，將紙分成左右兩份，使同
一個摺面可以往不同方向來回扭摺。
如果紙條夠長，就可以把紙分成更多
份。如果不用箱摺固定，也可以用縫
合或釘合的方式。

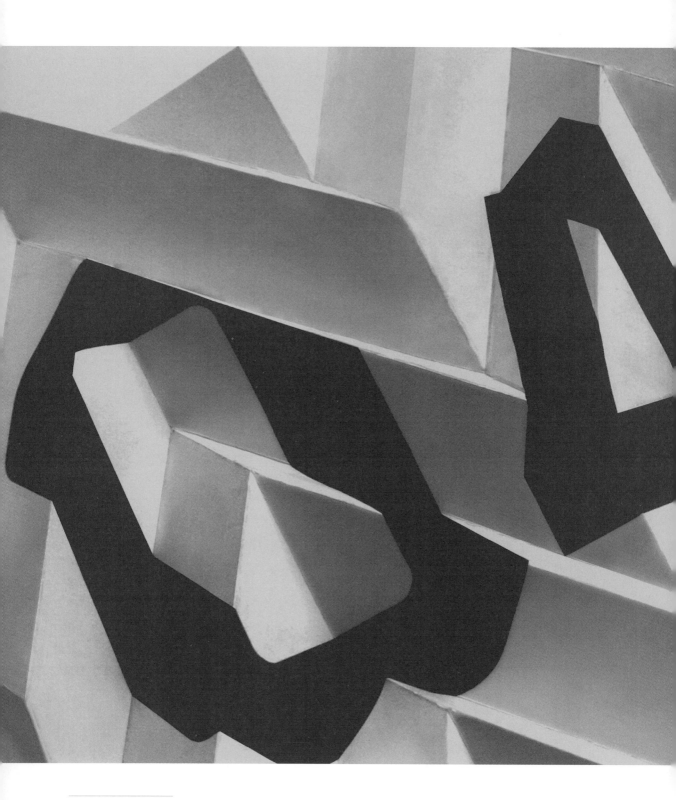

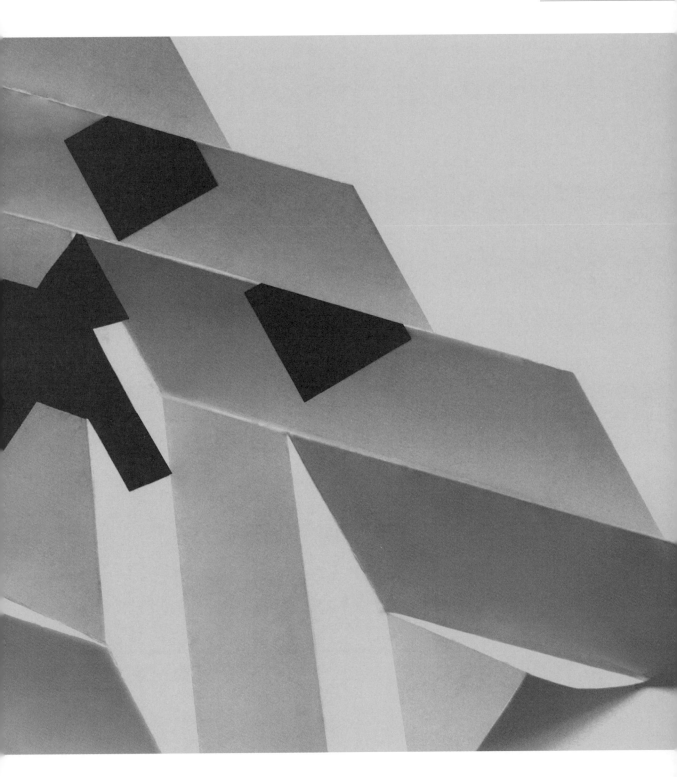

第四章：V摺

本章的技巧能讓平面摺法再上一層。運用以下的概念，就能發揮高難度的技巧，做出浮雕般的平面或是讓人印象深刻的複雜立體造型。

看到這裡，先別緊張！這些作品讓人驚嘆，卻能以最簡單的V摺（V-pleats）完成。V摺沒有固定的形式，依據摺面的位置，平面得以往不同方向移動。

V摺的魅力十足，設計師容易為之瘋狂——更複雜的形式、更多的摺面、更多的重複以及更複雜的幾何造型，再再讓人欲罷不能。設計師常常沉溺於技巧的可能性，最後「為了摺疊而摺疊」，花去太多時間。如果你的時間充裕，可以一頭栽進摺紙的極樂世界盡情探索；如果時間不夠，就要想清楚目標再動手。

4.1. 基本V摺（Basic V-pleats）

V摺最醒目的特點，就是造型像字母V。要摺成這樣的形狀，需要3條山摺線和1條谷摺線（或者是3條谷摺線和1條山摺線），並讓這4條摺線聚合於一點。在大部分情況下，整個結構可以被同時壓扁，紙張會像風箱般可以完全疊攏。

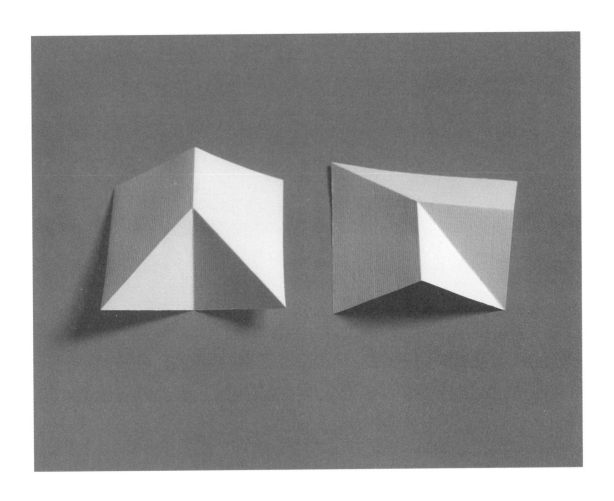

4.1_1

這是 V 摺的最基本樣式。注意摺法的對稱，
以及山摺線與谷摺線的準確位置。中央線又
稱對稱軸（line of symmetry），可以在紙張
的任何位置，但是 V 摺的兩邊要互相對稱。

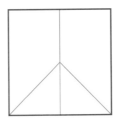 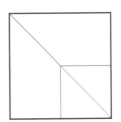

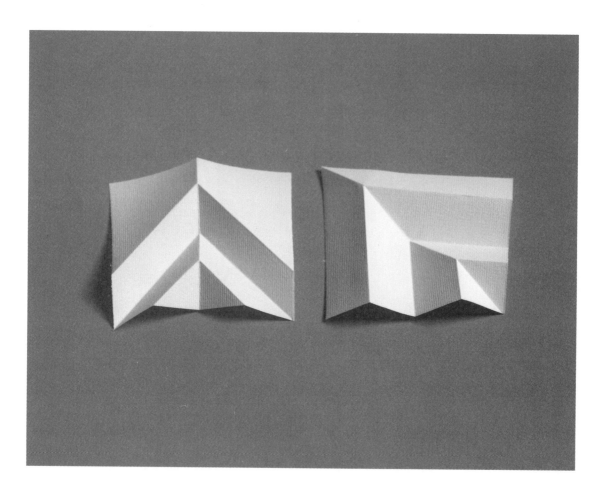

4.1_2
V不見得只能摺一次而已，在對稱軸兩側
多摺幾次也無妨，重點是摺線必須是山摺
線與谷摺線沿著對稱軸交替排列。請注意
對稱軸兩側山摺線谷摺線交替的特性。

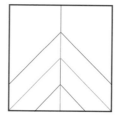
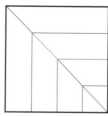

4.2. 徒手操作（Making by Hand）

V摺讓山摺線和谷摺線組成複雜的樣式。你可以用電腦繪圖，然後用印表機印出步驟圖；也可以藉由繪圖工具，直接在紙張上作圖。最簡單又最直接的方式，莫過於善用雙手了。照著範例依樣操作當然簡單，但你總是要走出自己的風格。

4.2_1
將正方形紙張對折，打開後反摺，留下1條摺線，這就是所謂的「深摺線」（universal fold）。書本開頭的〈記號〉一章，關於深摺線有詳細的介紹。

4.2_2
沿著對角線對折（從頭摺到尾或從尾摺到頭），把三角形分成8份，每個條摺線都是用深摺的方式。

4.2_3
右圖是完成的步驟圖。不管摺出的樣式為何，所有的摺線都要一致，最後才能平整的壓扁紙張。

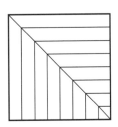

如何平整的疊合紙張（How to Collapse the Creased Paper）

4.2_4
將已完成所有摺線的紙張拿起，拇指在前、其他手指在後，V摺的尖端指向上方。拇指和其他手指並用，讓第一條V摺線凸起變成山摺線。

4.2_5
將第二條V摺線凹摺成谷摺線。

4.2_6
繼續上述操作，使山摺線谷摺線交替，摺線的長度會越來越短。用拇指以及其他手指，將各V摺線聚合，要注意疊合的平整。

4.2_7
現在紙張服服貼貼的，變成一條平整的紙棒了。

4.2_8
紙棒展開後，V摺又出現了。

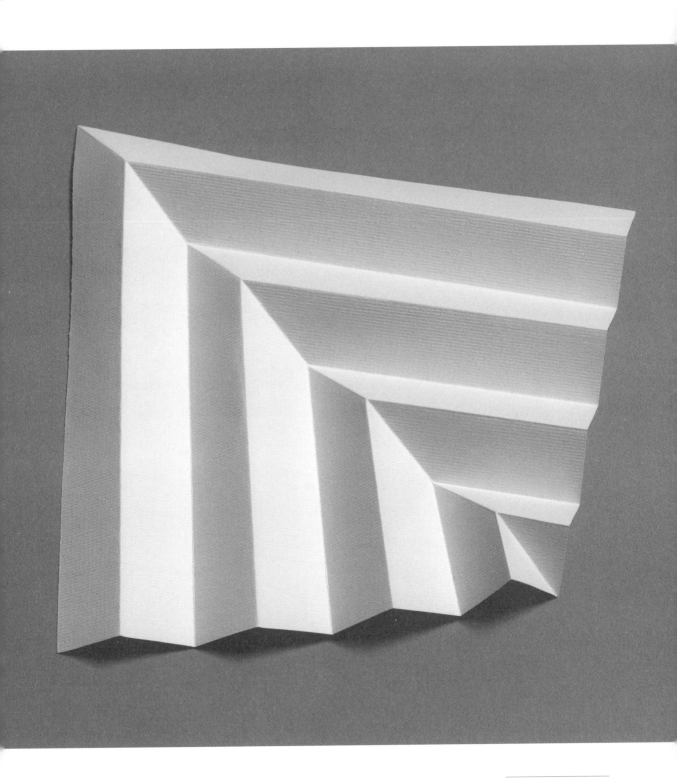

4.3. 變化版

對稱軸與摺線是 V 摺的兩項基本要素，只要改變這兩項要素，就算不用創新的方式，都能產出一堆不同的作品。以下提供 4 種改變方式，大部分的作品都能徒手操作完成。

4.3.1. 移動對稱軸（Moving the Line of Symmetry）

對稱軸的位置除了在正中間，位置也可根據設計師的想法而定。以下是 3 種想法：

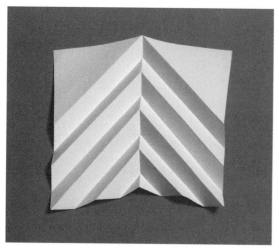
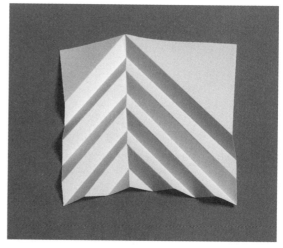

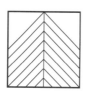

4.3.1_1
這是最基本的想法，對稱軸就是紙張的中央垂直線。

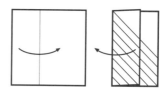
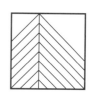

4.3.1_2
對稱軸偏向左邊，兩邊的摺線不等長了。

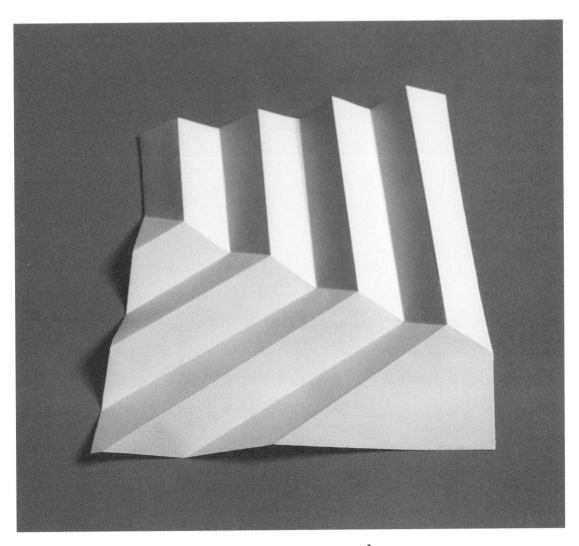

4.3.1_3
本範例的對稱軸有點隨機的
味道。建議你多試試其他位
置的對稱軸，比較效果如何。

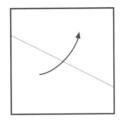 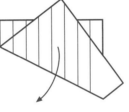 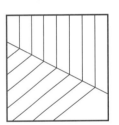

4.3.2. 改變摺線的角度（Changing the Angle of the V-pleats）

到目前為止，所有範例的摺線都與對稱軸成 45 度。但是角度的大小操之在你，只要是介於 0 ～ 90 度之間的角度都可以嘗試，甚至同一張紙的摺線角度都不見得要統一。

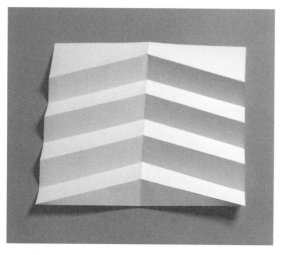 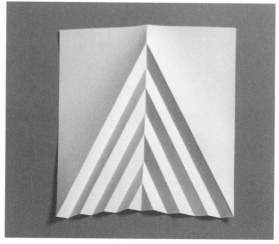

4.3.2_1
本範例的摺線角度大約是 75 度。角度越小，紙張完全壓扁後也會變得越小。

4.3.2_2
這次的角度大約是 30 度。比較這兩個範例，就能看出角度會影紙張壓扁後的形狀。

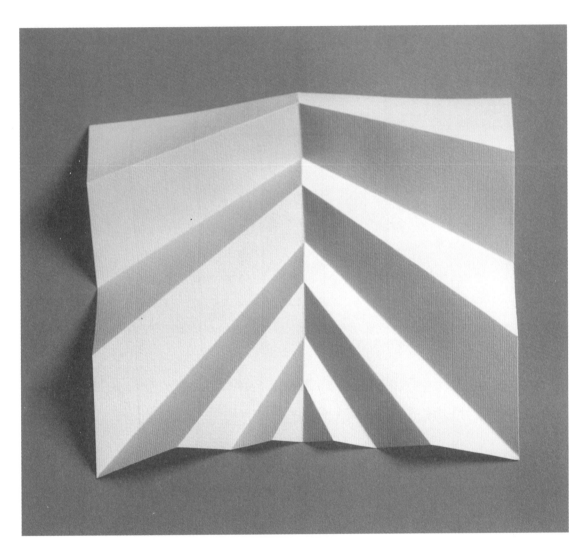

4.3.2_3
本範例的摺線角度都不相同。這樣的摺法
有個限制，就是紙張無法平整的壓扁。可
以多做實驗，從中挑出想要的效果。

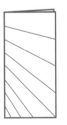
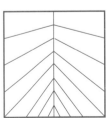

4.3.3. 破壞對稱（Breaking Symmetry）

到目前為止，對稱軸兩旁的摺線互為鏡像，因此整體造型都屬於對稱形式，不過這並非一成不變的規定。舉例來說，根據日本紙藝大師川崎敏和（Toshikazu Kawasaki）發展的「川崎定理」（Kawasaki Theorem），特定狀況下的 V 摺是可以不對稱的。

4.3.3_1
上圖是 V 摺的基本款式，對稱軸旁的 2 條摺線角度相同，整張紙可以平整的壓扁摺好，因此這算是對稱的 V 摺。

4.3.3_2
2 條摺線的角度不一，因此無法將紙張平整的摺疊起來。

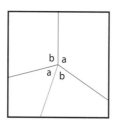

3.3_3
若要使不對稱的 V 摺也能平整的摺疊，就要遵循「川崎定理」了。根據定理，單一個節點（摺線交會的點），其相對的 2 個角，加起來必須是 180 度，且角的總數必須是偶數（例如 4、6 或 8 個角）。以本範例來說，$a + a = b + b = 180$。此外，軸線必須隨時改變方向。

4.3.3_4
不管有幾個角，若要紙張能夠平整摺疊，就要符合川崎定理，因此 $a + a = b + b = c + c = d + d = e + e = f + f = 180$。請注意摺線的位置，避免整體造型亂成一團，除非你故意如此。

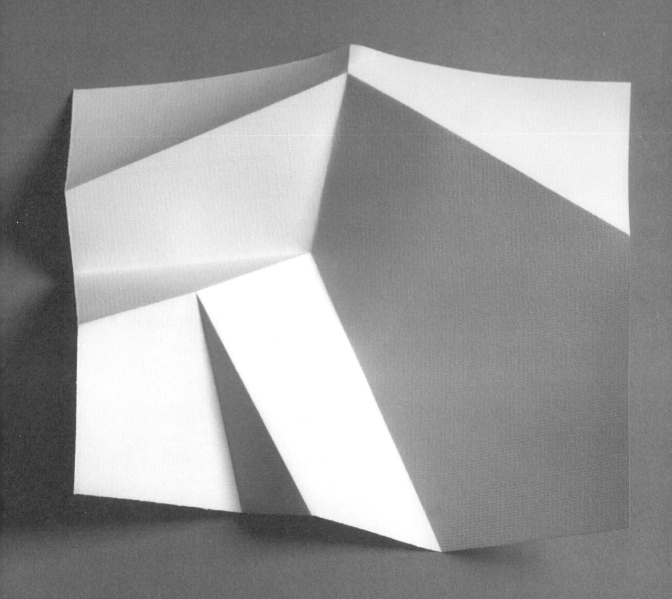

4.3.4. 共存 V 摺（Coexisting Vs）

超過一組的 V 摺，出現在同一張紙上，稱為「共存 V 摺」。這時要特別注意互相碰觸或干擾的問題，因此要留意其出現的位置。共存 V 摺的張步驟圖看起來很像樹幹的分支，從主幹漸進到較小的枝條。

4.3.4_1
本範例用 4 個獨立 V 摺，分別占據 4 處角落，中央的部分則沒有摺線。你也可以用多邊形的紙張試試。

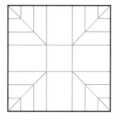

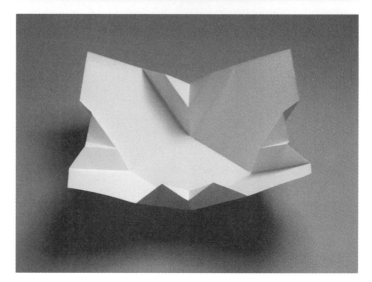

4.3.4_2
本範例採類似的做法：4 個獨立 V 摺分別占據 4 處角落，中央與對角的部分則沒有摺線。

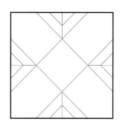

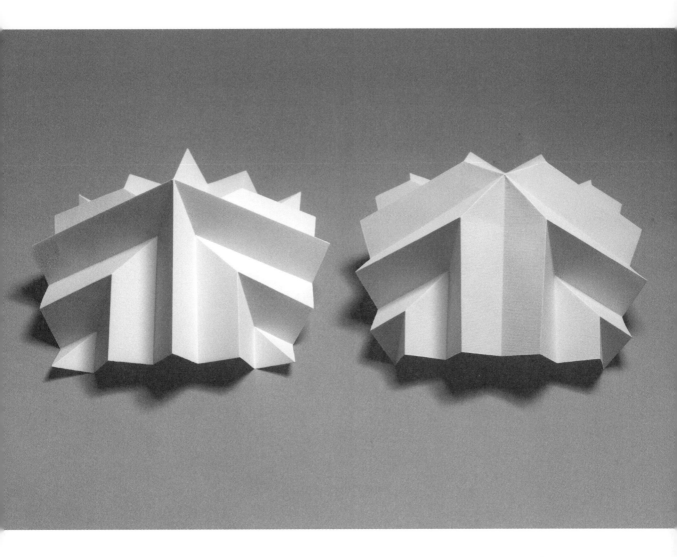

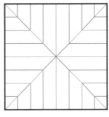

4.3.4_3

本範例的 4 個 V 摺在紙張的中央匯合，若翻摺的方向相反，一個向裡翻、一個往外翻，將形成兩個外觀迥異的作品。

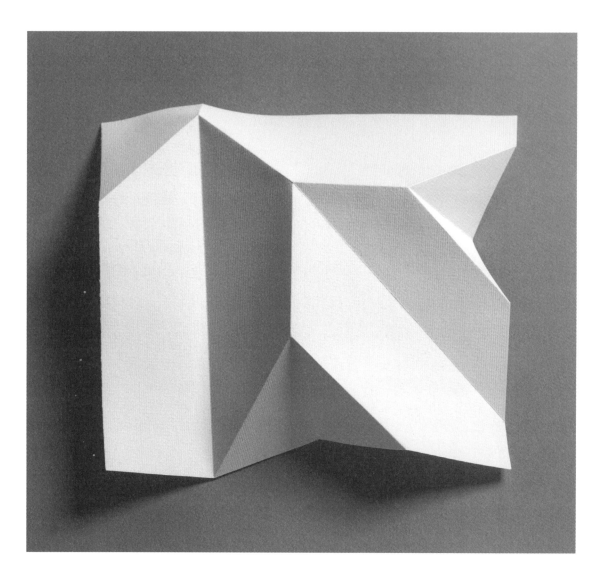

4.3.4_4

本範例要分成 3 個部分來製作：第一部分位於紙張的左上；第二部分在中央附近，緊跟於後的是第三部分，當然也可以再加入其他部分。以上提到的 V 摺「變化版」，都可以照此依樣畫葫蘆。本範例可以平整的疊攏起來。

4.4.　　多重 V 摺（Multiple Vs）

接下來要介紹的摺法，把 V 摺推向極致的境界，這就是「多重 V 摺」。前幾頁的 V 摺，可以成對出現，讓 V 變成 W 或 M。單純的 V 摺加上額外的對稱軸，呈現出直線、放射甚至隨機的味道。以下將舉例（4.4.1_1）說明，示範 3 條對稱軸和兩組 V 摺如何創造出 M 形。雖然整體構造複雜，如果摺法遵照「川崎定理」，同樣都可以將紙張平整的疊攏。

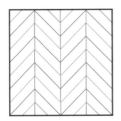

4.4.1_1

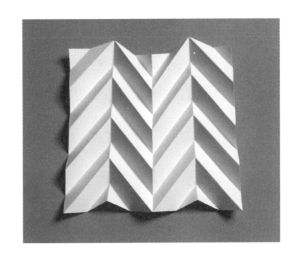

4.4.2. 徒手操作

就像前面介紹的簡單 V 摺一樣，多重 V 摺也可以單靠萬能的雙手創造出來。多重 V 摺的技法與前述 V 摺大同小異，只是需要更多的功夫以及對精準的講究。

4.4.2_1
將紙張分成 4 等份，最好以深摺來摺。

4.4.2_2
將紙摺疊成棒狀並摺出有角度的摺線，一樣使用深摺。

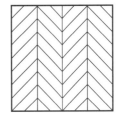

4.4.2_3
打開紙張，這就是待會要摺疊的圖樣。

如何平整的疊合紙張

4.4.2_4

將已完成所有摺線的紙張拿起，拇指在前、其他手指在後。在紙張大約中央的位置選出預計的M摺（M-fold）位置。五指並用，從左到右翻摺出M摺的山摺線，同時摺出3條垂直的對稱軸。小心不要讓紙張攤平，這樣剛剛完成的摺線就前功盡棄了。

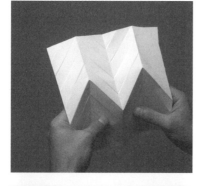

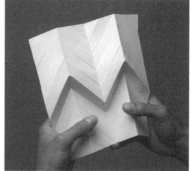

4.4.2_5

重複上述步驟，但現在要摺出M摺的谷摺線。請注意：對稱軸需要呈現山摺線一谷摺線一山摺線這樣的交替變化；也就是說，如果上一步摺的對稱軸是谷摺線，現在就要摺出山摺線，反之亦然。

4.4.2_6

以山摺線和谷摺線交替的方式，向下完成M摺，一直摺到底部。

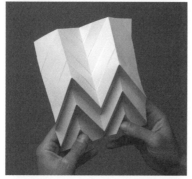

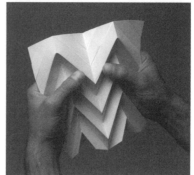

4.4.2_7

重複前一步的動作，向上完成M摺。

4.4.2_8

完成全部摺線後，平整的疊合紙張，最後紙張會變成一條窄窄的紙條。疊合的時候用些力道施壓，這樣摺線會更深。

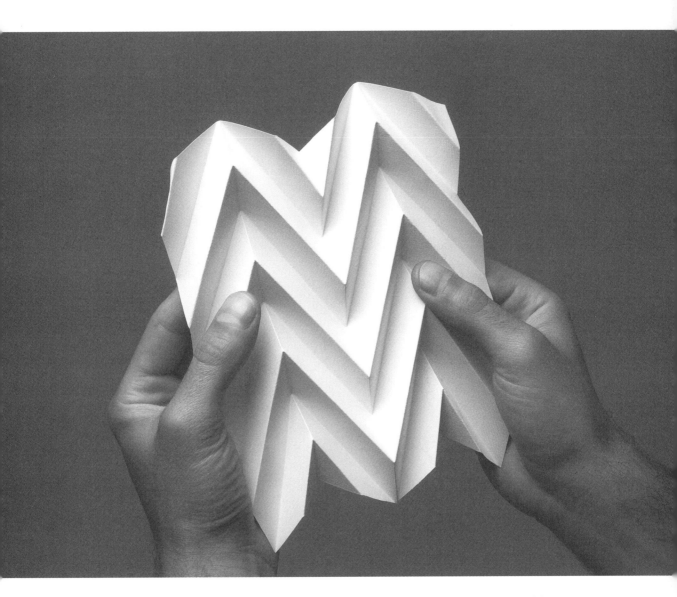

4.4.2_9
現在將紙棒展開，M 摺
就出現了。

4.4.3. 變化版

對稱軸的排列方式，決定了成品的樣式。以下舉出 3 款基本技巧，都可以徒手完成。製造摺線時，最好使用深摺的方法。

4.4.3.1 **幅射（Radial）**

4.4.3.1_1
將紙張的一角分成 4 等份（每個角都是 22.5 度）。

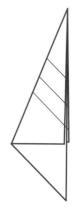

4.4.3.1_2
將步驟 1 的摺份疊合後，如圖，摺出數條不與對稱軸成 0 度或 90 度的摺線。

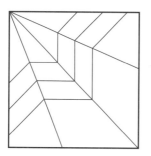

4.4.3.1_3
打開紙張，摺出山摺線和谷摺線，成品請見右頁。

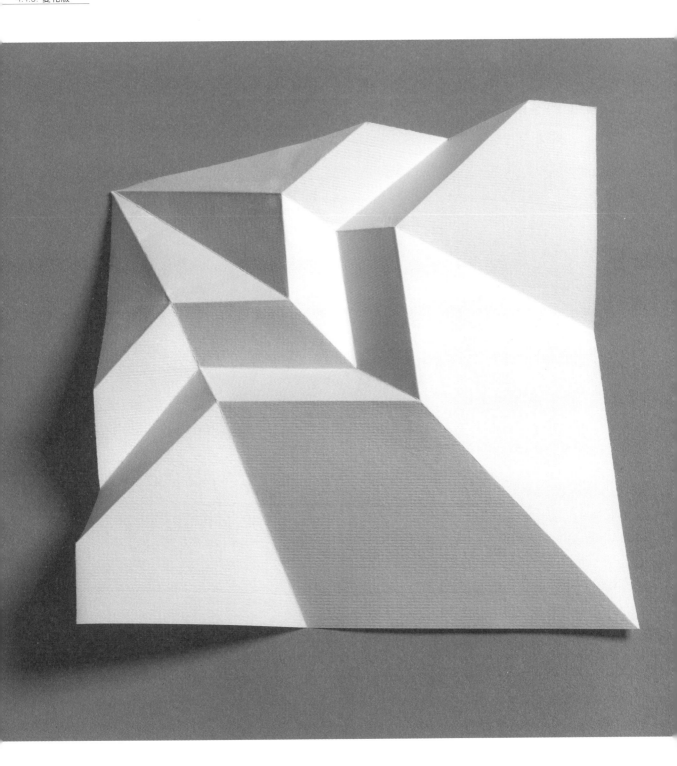

4.4.3.2. 平行但不均等（Parallel, but Unequal）

4.4.3.2_3

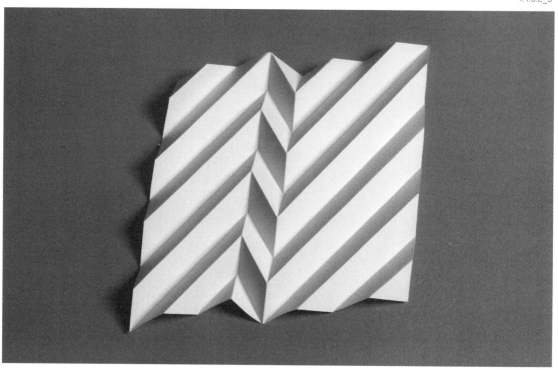

4.4.3.2_1
摺出 2 條平行的對稱軸。

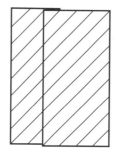

4.4.3.2_2
將步驟 1 的摺份疊合後，
如圖，摺出數條不與對稱
軸成 0 度或 90 度的摺線。

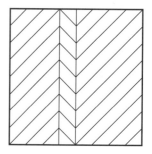

4.4.3.2_3
展開紙張，摺出山摺線和
谷摺線，然後平整的疊攏
紙張，加深摺線。

4.4.3.3　隨機對稱（Random Lines of Symmetry）

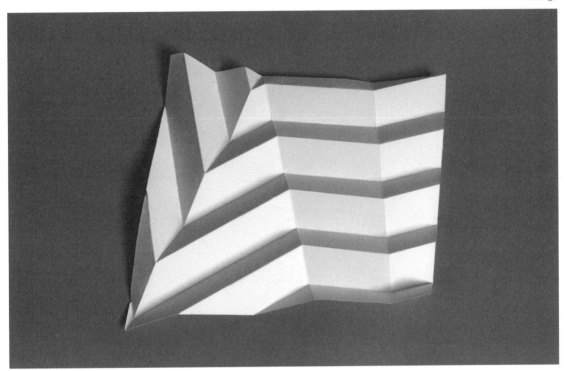

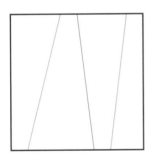

4.4.3.3_1
以隨機的方式摺出對稱軸。

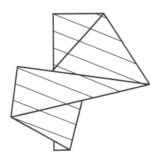

4.4.3.3_2
將步驟 1 的摺份疊合後，
如圖，摺出數條不與對稱
軸成 0 度或 90 度的摺線。

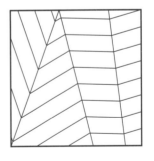

4.4.3.3_3
展開紙張，摺出山摺線和
谷摺線，然後平整的壓疊
紙張，加深摺線。

4.5.　格狀 V 摺（Grid Vs）

多重 V 摺的對稱軸也可以多於前述的 2 條或 3 條，以多組 V 摺來形成格狀。要摺出格狀樣式，「精準」是最重要的原則。

4.5.1. 徒手操作

以對角線方向將紙張分割成 32 等份、水平方向平分成 16 等份。若要簡化些，也可以對角線方向將紙張分割成 16 等份、水平方向平分成 8 等份就好。

4.5.1_1
運用 1.1.3.「對角分割」的技巧，以對角線方向將紙張平分成 32 等份。摺線可以是山摺線一谷摺線交替的樣式，也可以全以深摺來處理。

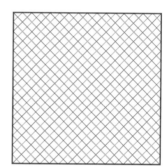

4.5.1_2
以相同的方式，從另一對角線方向將紙張平分成 32 等份。

4.5.1_3
現在以垂直方向、從左到右將紙張平分為 16 等份，摺線都以深摺處理。也可以在水平方向再等分 16 等份，但不是必要。這樣一來，格狀圖形就完成了。右頁的成品圖顯示本範例所能形成的最大量 V 摺，也可以參考 4.5.2 的設計。

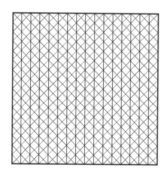

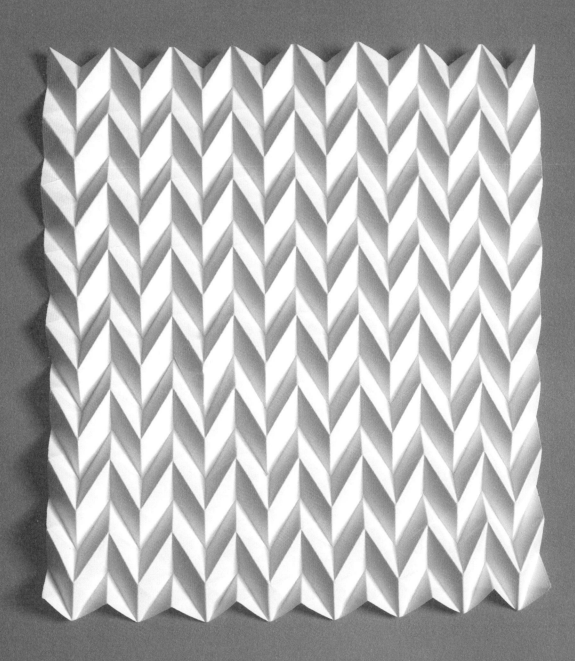

如何平整的疊合紙張

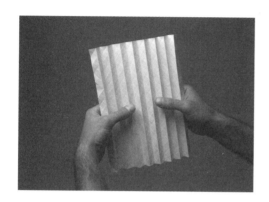

4.5.1_4
將已完成所有摺線的紙張拿起，用百摺的方法，
先摺出垂直的對稱軸。

4.5.1_5
五指並用，以翻壓的方式摺出兩條鋸齒狀的摺
線，上面的摺線是山摺線、下面的是谷摺線。運
用之前摺好的山摺線和谷摺線，就可以繼續摺
疊，不需要另外創造新的摺線。只需按著摺線依
序摺疊，摺好的紙張會像風箱一樣摺疊自如。

4.5.1_6
每個鋸齒都由一個山摺和一個谷摺組成，需要一
些耐心來練習。

4.5.1_7
持續翻壓，一直摺到紙張的下緣。

4.5.1_8

向上摺，一直摺到紙張的上緣。

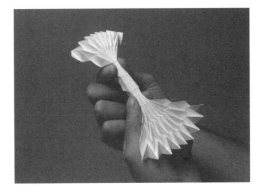

4.5.1_9

將紙張平整的疊合，緊壓成窄、厚的紙棒，加深
摺線。

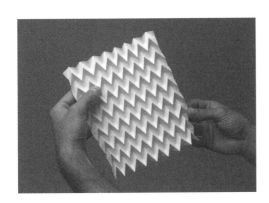

4.5.1_10

展開紙張，格狀∨摺終於出現了，倒杯飲料慰勞
自己吧！

4.5.2. 變化版

在格狀 V 摺的所有格線都摺好後（參考 4.5.1），可以選擇局部的對稱
軸或局部的 V 摺來翻摺，就會產生不同的效果。

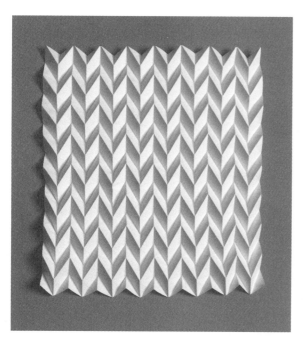

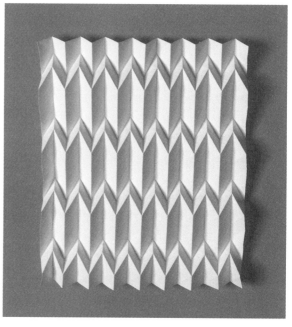

4.5.2_1
上圖的範例呈現完整的格
狀 V 摺，用上所有的對稱
軸以及 V 摺樣式，最後顯
現出彈性絕佳的拋物線表
面。

4.5.2_2
若省略一些 V 摺，這樣產
出的樣式就寬鬆多了。

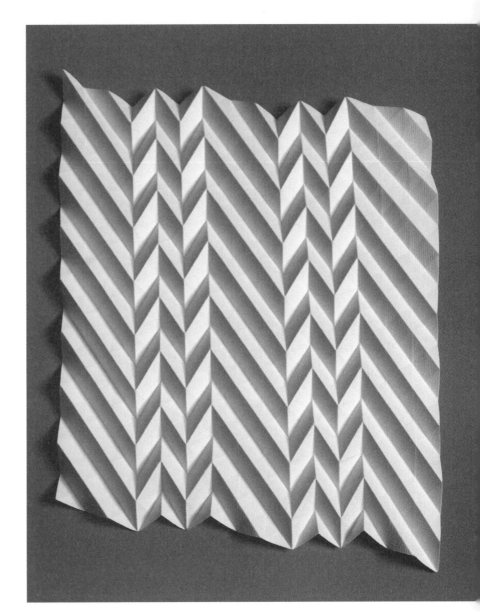

4.5.2_3

本範例和前例不同，是省略一些
對稱軸而不是 V 摺，這樣相鄰 V
摺間的距離就變長了。

4.6. 柱狀 V 摺（Cylindrical Vs）

V 摺的浮雕般表面，能往各個方向伸展。有一種伸展的方式，就是將表面摺成柱體。只要將邊緣膠合，就能永久保持柱體狀態。以下呈現 2 個簡單的範例，你可以另行發展其他造型。柱狀造型的變形空間很大，操作起來就和玩玩具一樣有趣。

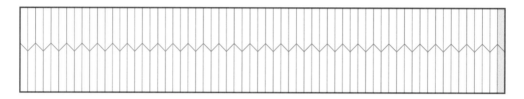

4.6_1

本範例的長方形紙條，長寬的比例是 6:1，分成 64 等份。有 1 份已經去除了，捲成柱體膠合時，只需要膠合最後 1 份就好。V 摺可藉由預先摺好的格狀對角線完成（參考 4.5.1），也可以用筆畫或徒手摺疊。

徒手摺疊（Flexing by Hand）

以下成品圖呈現多種膠合柱體的造型。只要多加練習，你也可以將紙張玩弄在股掌之間！

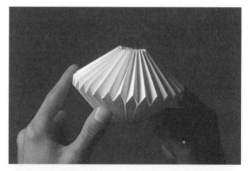

4.6_2

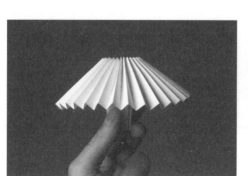

4.6_3

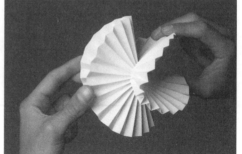

4.6_4

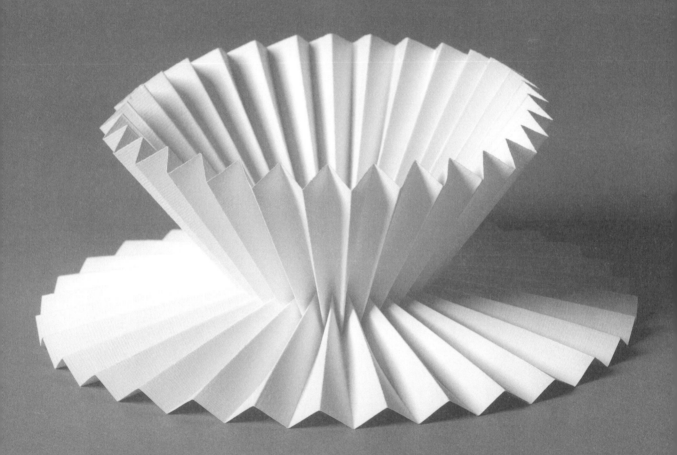

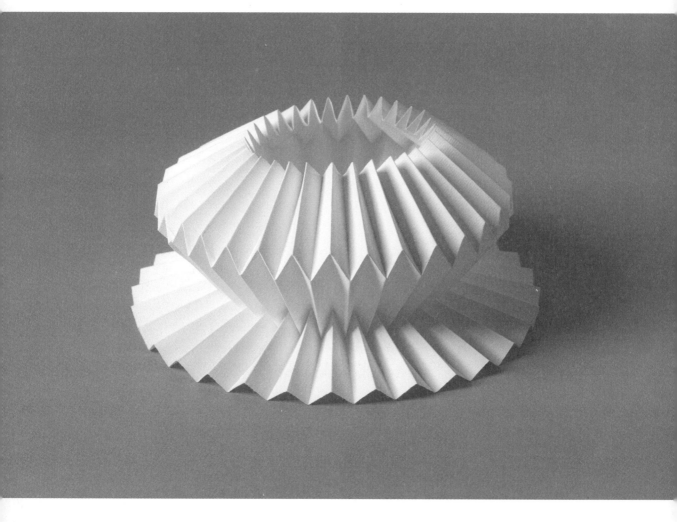

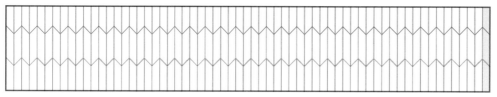

4.6_6

本範例和前例有許多相似
之處，但是本範例使用了
2組V摺。其實早在十九
世紀，這種V摺作品，被
稱 為「Troublewit」，其
V摺可以多達4組以上，
以創造出各種有趣的造
型，是種流行的桌遊呢。

4.7.　複雜表面（Complex Surfaces）

運用預先摺好的格線（參考 4.5.1），能夠產生多種極其複雜的表面，複雜的程度超過前兩節的範例。摺疊的樣式是永無止盡的，但需要你投入時間、技巧的嘗試以及想像力。

前面範例的對角角度都是 45 度，其實也可以用 60 度對角線，讓整張紙遍布等邊三角形。本書沒有示範這樣的成品，讀者就當成格狀設計的挑戰吧。

如格狀設計這種以某種規則將特定圖形布滿整個表面的手法，紙藝玩家稱之為「密鋪」（tessellations）。若想進一步深入了解，可在搜尋引擎輸入「tessellations」，可以找到許多傑出的幾何設計。

4.7_1

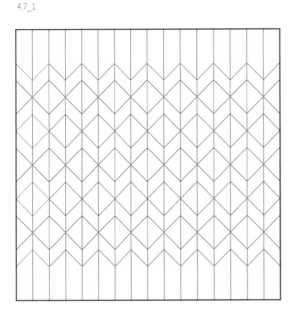

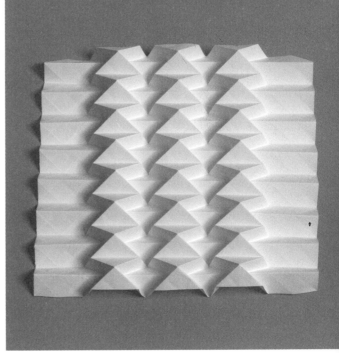

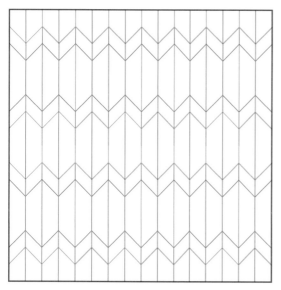

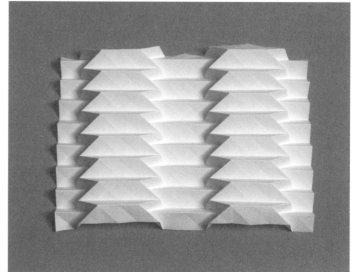

4.7_2

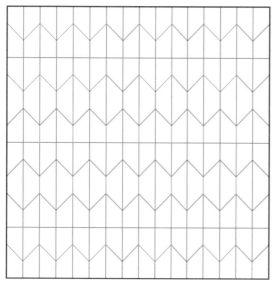

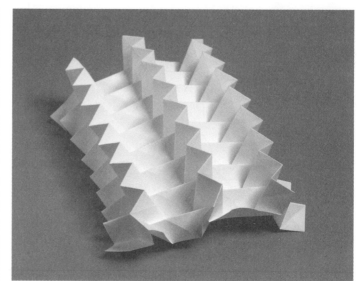

4.7_3

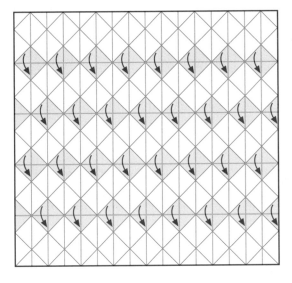

4.7_4
將灰色的菱形格子攔腰對折,使其
頭尾相接。紙張經過修剪,將原本
的 16×16 方格修成 15×15 方格,
是為了讓成品對稱。

第五章：橋面與拋物線

這是論述平面摺法的最後一章，介紹如何把平面的材料摺成立體的橋面（spans）以及拋物線（parabolas），這兩種造型靠著邊緣或角落就可以站立。藉由摺份之間的角度改變，紙張能產生棚蓋、屋頂或橋面之類的構造。

「橋面」指的是一個朝單一方向彎摺的平面，比較像柱體的表面；而「拋物線」則是讓紙張朝兩個不同方向彎摺，比較像是球體的表面。其實不論是橋面或拋物線，我們看似圓滑的弧度都是不存在的，因為任何摺疊的邊緣都是直線。

材料本身有天然的纖維方向，這讓摺疊出來的橋面或拋物線更有強度。利用三角形組成的摺面，也讓整體結構更加堅實（所有多邊形中，三角形的結構是最堅固而且最穩定的）。有趣的是，雖然成品展現的都是平面，但是幾乎都像風箱般具有彈性，能夠壓攏成窄窄的紙棒。

5.1. X 橋面（X-form Spans）

以下的橋面都是重複 X 造型的主題，但是壓縮或延展的效果不同，橋面的幾何造型與曲度也因此不同。其實每個橋面都可以視為是部分的柱體。

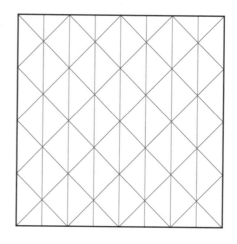

5.1_1
這是正方形材料的基本 X 橋面樣式，不管是垂直或水平方向都等分為 8 等份（作法請參考 1.1「紙的分割」以及 1.1.3「對角分割」）。要形成橋面，每個 X 的交叉點都必須外凸、向你隆起。詳見右頁成品圖。

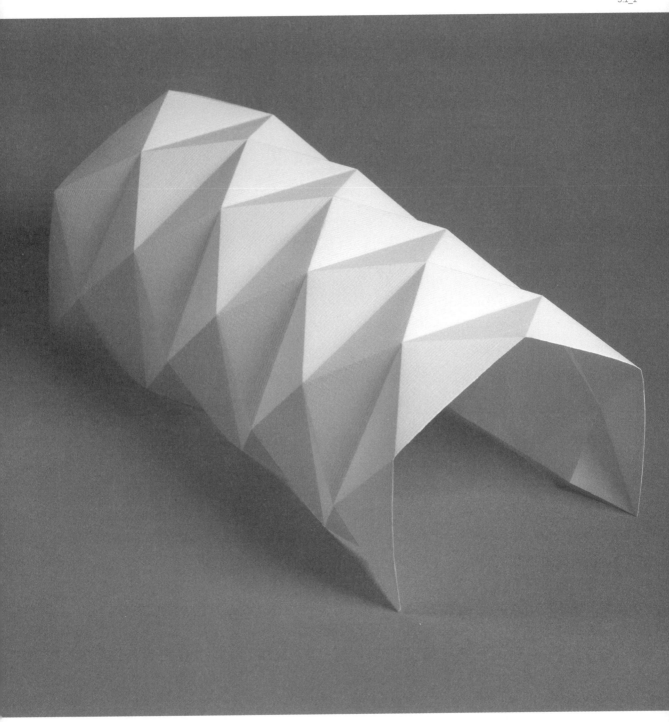

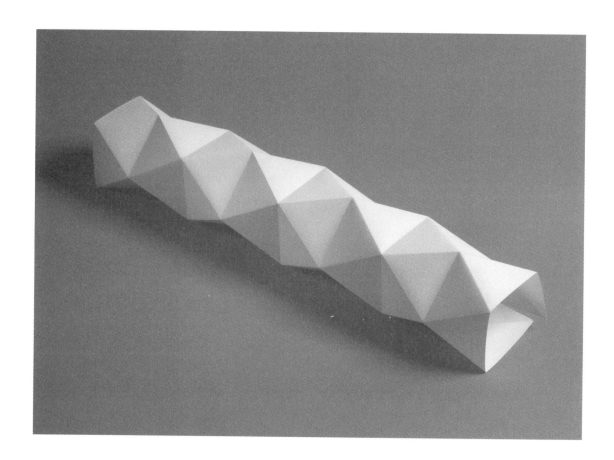

5.1_2

本範例的樣式與 5.1_1 相同，但山摺線的
夾角是 60 度而非 90 度。摺完的效果宛
如一條扭轉的蛇，不像是典型的橋面了；
或者稱其為「多面的管狀」更恰當。

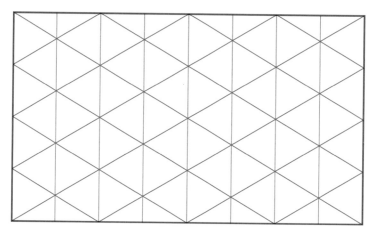

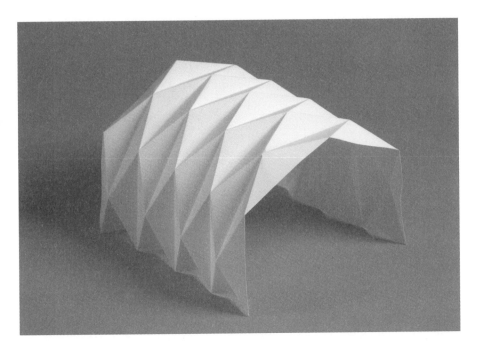

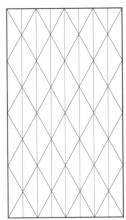

5.1_3

將 5.1_1 以垂直方向拉長，山摺線的夾角變成 120 度，橋面跨得較開，頭尾的距離變短。

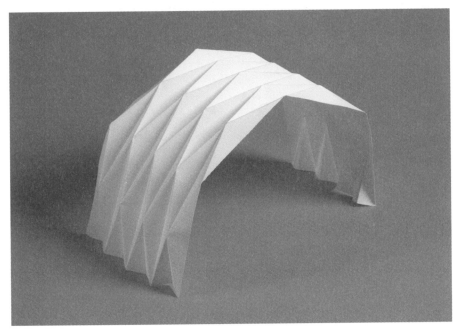

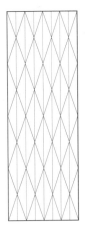

5.1_4

若是朝垂直方向拉得更長，山摺線的夾角增為 130 度，橋面跨得更開了，頭尾的距離也更短，宛如壓扁的風箱。

5.2. V摺橋面（V-fold Spans）

V摺橋面的技巧源自V摺（詳見第四章）；更明確的說，源自於柱狀V摺（詳見4.6）。V摺橋面的用途很廣，和X橋面不相上下，而且兩種摺法都能將紙張平整的壓扁。不同的是，V摺橋面的造型比X橋面更像箱子。

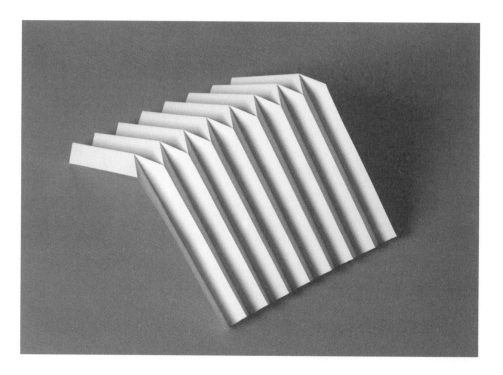

5.2_1
只要用單一的V摺線，就能創造最簡易的V摺橋面，只是造型相當簡略。本範例的V摺角度為90度，不過角度可以更大或更小，造型就會更開放或更閉合。

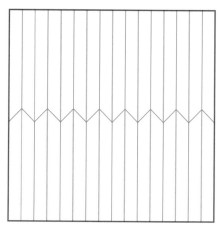

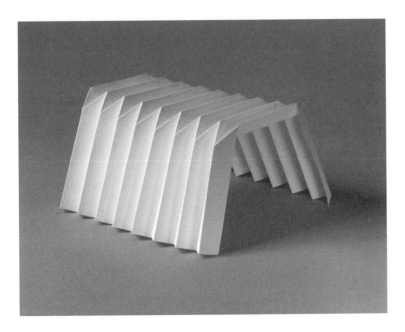

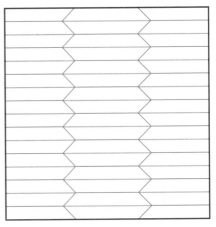

5.2_2
兩組V摺線拗成平直的「屋頂」，注
意這兩組V摺線互成鏡像。

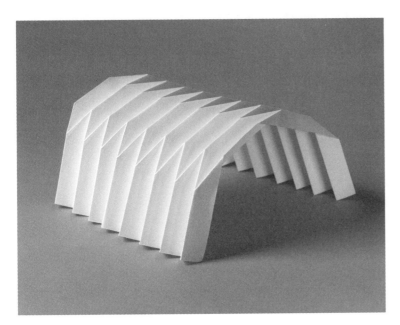

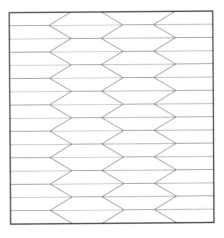

5.2_3
本範例用了3組V摺線，V摺的夾角
為60度，而不是前兩例的90度。這
樣一來，整體造型變得較為開放，與
X橋面更像了。

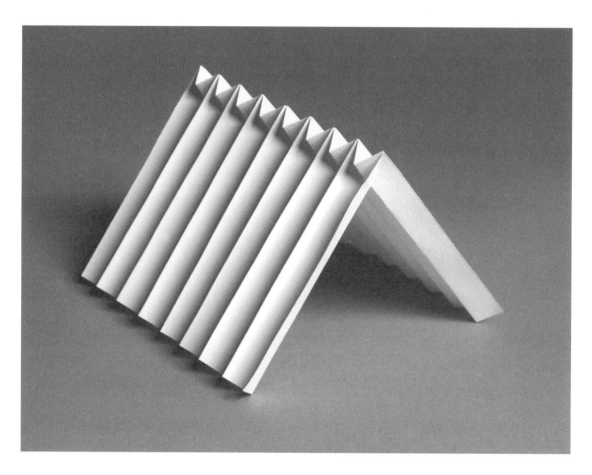

5.2_4
這是 V 摺橋面的變化造型，中央有條
水平的山摺線，V 摺線是谷摺（不像前
例都是山摺），而且山摺線－谷摺線的
排列方式上下相同。

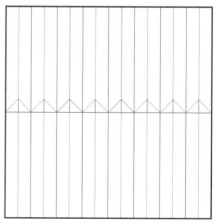

5.3.　拋物線

所有的摺疊造型中，「拋物線」應該是最優美的一種，相信少有設計師會反對這點。本書所謂的拋物線，更精確的說，應該算是「雙曲線的拋物面」（hyperbolic paraboliods）。拋物線的結構不但堅實，更有無比的彈性。如果你想摺出賞心悅目的作品，拋物線摺疊法絕對是上上之選。

5.3.1. 基本拋物線

以下介紹雙曲線的拋物線。你必須先精熟基本拋物線款式，才能論及其他，這點非常要緊。操作的時候要慎重心細，確保每個同心正方形的精確性。萬一摺疊的過程迷失了方向或紙張開始變亂，請另外找張紙重摺，不要將錯就錯。

5.3.1_1
找一張正方形的紙，以深摺（參考 00. 記號）摺出 2 條對角線。

5.3.1_2
這是編號 1.1.1_8 的步驟圖，教你如何將紙張平分為 32 等份。如果忘記摺法，請務必翻回前面重新學習。

5.3.1_3
依照前一步驟，將兩個三角形平分成 32 等份。請注意三點：第一，必須讓摺線只出現在三角形內；第二，摺線不要碰觸正方形邊緣；第三，正方形的正中央沒有摺線（正中央只有對角線的交點）。

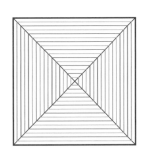

5.3.1_4
將另外兩個三角形平分為 32 等份。確定每個同心方向的正方形都只由山摺線或谷摺線構成（而不是山摺線谷摺線混雜），而且摺線都以山摺線一谷摺線交替的方式排列。

如何平整的疊合紙張

5.3.1_5

從紙邊開始，摺出最外圈的
4 條摺線。這時拇指在前、
其他指頭在後，邊摺邊旋轉
紙張。轉的速度要慢，轉一
點、摺一點。最外圈的正方
形摺好了，接下來摺次外圈
的正方形。如果最外圈是谷
摺線，次外圈就是山摺線，
反之亦然。

5.3.1_6

持續摺疊正方形的 4 條線，
邊轉邊摺。請注意：角落應
該摺疊成 V 形。

5.3.1_7

大概摺完 8 個正方形，紙
張就會彎曲鼓起，彷彿不想
被你壓扁而開始抗拒。注意
相對的兩個角落開始漸漸隆
起，其他兩個相對的角落則
緩緩降落，這時拋物線的雛
形已經出現了。請繼續往
內摺疊，拋物線會越來越明
顯。

5.3.1_8

接近中央的時候，最後幾個
正方形需要輕柔的摺疊，不
要使用蠻力。如果紙張逐漸
變成棒狀就對了，而不是逐
漸變扁平。

5.3.1_9

所有的正方形都摺過了，這
時整張紙就變成窄窄的棒
狀。緊壓紙棒的四臂，讓摺
線加深。

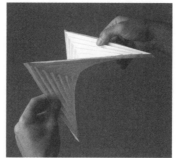

5.3.1_10

拉開相對兩側的中央，摺疊
起來的拋物線就緩緩展開
了，接著再拉開另一對相對
的兩側。拋物線拉得越開，
造型越是優美。如果為了攜
帶或儲存方便，就用摺疊的
方式將拋物線摺回成紙棒。

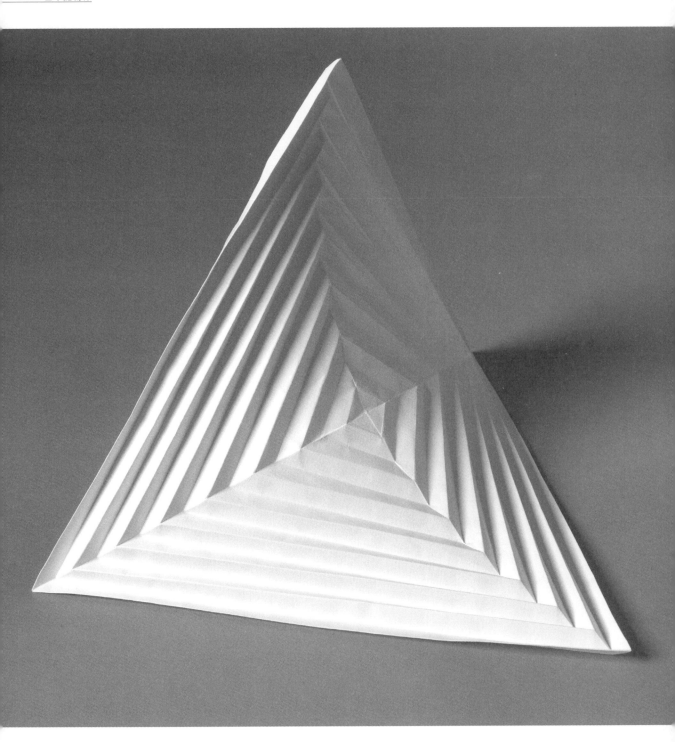

5.3.2. 變化版

如果你已經熟練基本拋物線的摺法,不妨嘗試變化造型,例如將紙張
等分為 16 等份(而非基本版的 4 等份)。也可以使用多邊形的紙張,
邊數越多,產出的拋物線越富彈性,越是引人入勝。

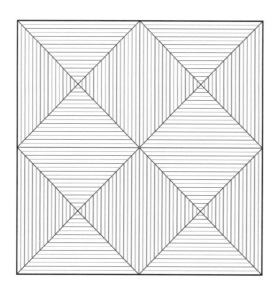

5.3.2_1

拋物線摺法的特點,就是摺線皆平行於
紙邊,而任一邊的摺線都與其他邊的摺
線連結,可串成複雜的結構。

如果你的企圖心不夠強,就不需要參考
本範例了:本範例以一張紙的範圍,以
2×2 的格狀,結合了 4 個基本拋物線。
你也可以擴展格數,或是剪掉 1 個拋物
線、膠合缺口的邊緣,留下 3 個拋物線
在中央匯合。同樣的,也可以產生 5 或
6 個拋物線,或只有 2 個拋物線在中央
會合。

如果你有閒情逸致,不妨摺出十來個或
更多基本拋物線,花些工夫將拋物線全
都組合起來,絕對會很精彩。

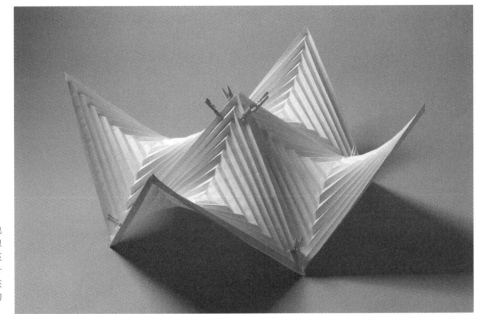

5.3.2_1
要完成複雜的造型，
如果不靠一張紙，也
可以各自完成拋物線
造型，再以小型的夾
子、紙夾或是釘書針
連結。本範例利用夾
子，夾起 4 個獨立的
拋物線。

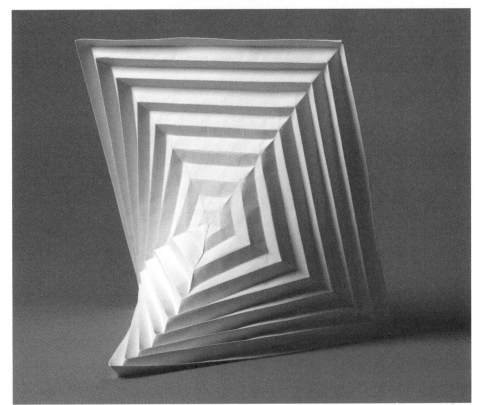

5.3.2_2
請見下一頁的步驟圖
與文字説明。

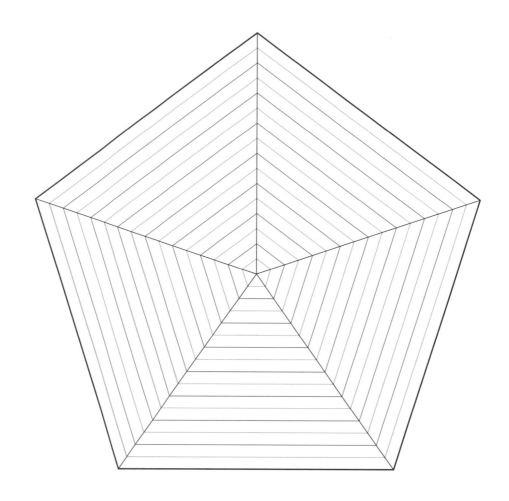

5.3.2_2

除了正方形之外,也可以試試其他的多
邊形,例如五邊形。如果你想徒手操
作,可能要以鉛筆輕輕畫出摺線,以確
保摺線彼此平行且等距。摺完後不要忘
記把玩,你會發現這樣的結構彈性十
足,而且形狀非常不穩定。請參考前一
頁的成品圖。

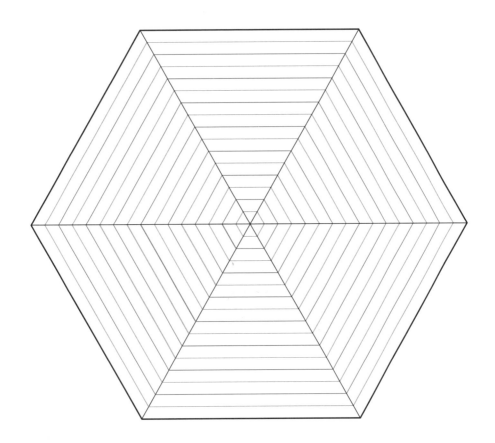

5.3.2_3

六邊形的拋物線（如上圖），肯定吸引
大家的目光。要完成本範例很簡單，徒
手就能摺疊完成，而且還能拗出不同的
造型：一種是讓 3 個角著地（請見下
一頁成品圖），另一種是以 4 個角或 2
條相對的邊緣著地。

多邊形的邊數越多，會產生越多的角，
可以朝上或朝下安排角的位置，造型的
變化就不勝枚舉了。本範例的六邊形只
有 2 種不同的造型，而八邊形的造型
多達 4、5 種，盡情的嘗試吧。

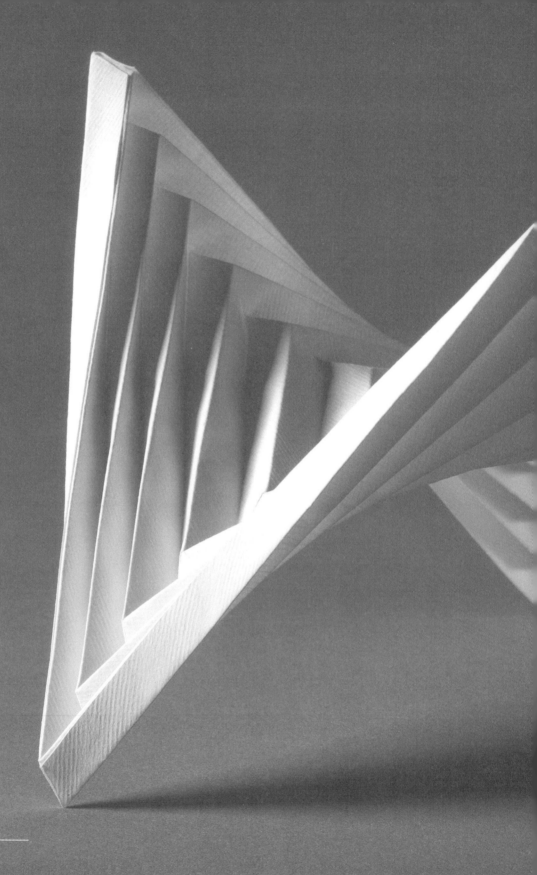

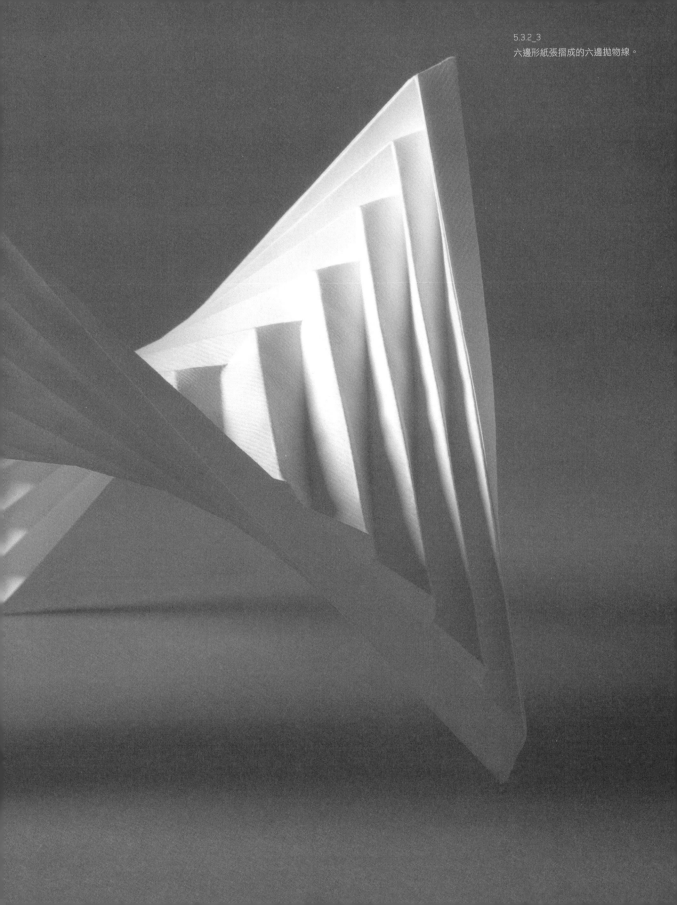

第六章：箱盒與碗碟

在紙藝的世界，箱盒與碗碟造型的作品俯拾皆是。有些構造簡單、四四方方，以功能見長；有些則以裝飾性取勝。箱盒和碗碟可取材自正方形或長方形材料，或者其他形狀的多邊形。摺紙帽（origami hats）就算是箱盒造型的一種。

要摺出箱盒的造型，基本的技巧都是大同小異的，不外乎將紙張環繞著某一點，以摺出立體的角落。如何將攤平的材料，收摺成立體的角落，就是摺疊箱盒的基本功夫。簡言之，製造盒子就是製造角落的藝術。

如何摺出正方、垂直的盒面，本章僅提供幾種方法。你只要多花一點功夫，一定能另闢蹊徑找出更多方法。

以概念來看，碗碟造型就不像箱盒造型那樣，非要有特定的做法不可。比較起來，摺出碗碟要比摺出箱盒來得簡單。

6.1. 箱盒（Boxes）

6.1.1. 枡（Masu Box）

「枡」是日本的傳統設計，是一種經典的摺疊紙盒，耐用、用途廣泛、功能性強，而且造型優雅別緻。

以下步驟示範枡的摺法，接下來「枡的變化版」則示範同樣的摺法卻可以變出不同的造型。

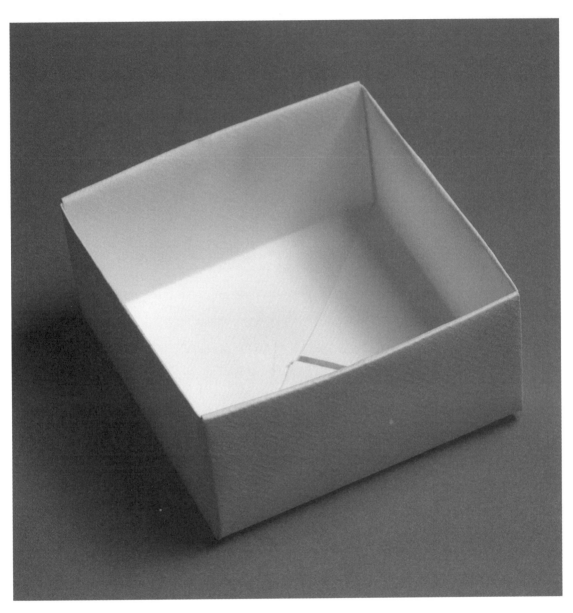

6.1.1_15

6.1.1_1
將一正方形的紙，對折再對
折使其等分為 4 個小正方形
後攤開。

6.1.1_2
翻面。

6.1.1_3
把 4 個角摺向中央。

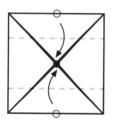

6.1.1_4
把上緣和下緣的○摺向中心。

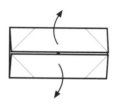

6.1.1_5
把步驟 4 的摺面展開。

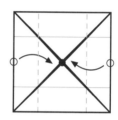

6.1.1_6
同樣的，把左緣以及右緣的
○摺向中心。

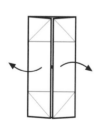

6.1.1_7
把步驟 6 的摺面展開。

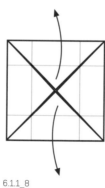

6.1.1_8
展開上下兩個三角形。

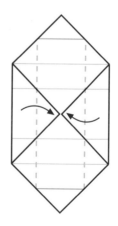

6.1.1_9
把左緣以及右緣摺向中央。

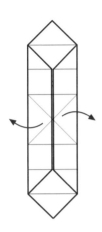

6.1.1_10

將步驟 9 的摺面立起，
與桌面呈 90 度。

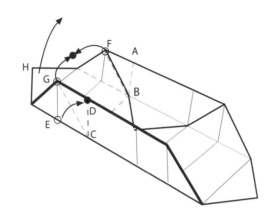

6.1.1_11

這一步最重要。將角 H 拉起，讓角 F 和
G 碰在一起。摺線 A、B、C、D 其實是
同一條摺線，會變成盒子的邊和底；E
要碰到 D。

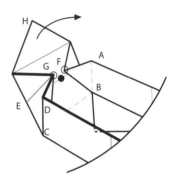

6.1.1_12

承上一步：H 已經拉到垂直，F 和 G 幾
乎碰在一起；摺線 A、B、C、D 變成盒
子的邊線，E 和 D 要碰在一起了。

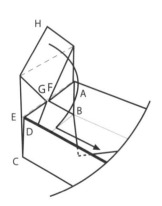

6.1.1_13

承上一步：H 已經垂直，F 已經碰到
G。摺線 A、B、C、D 成為盒底，E
和 D 也會合了。將 H 摺到盒底，固
定盒子的一側。

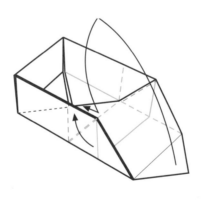

6.1.1_14

換邊重複步驟 11-13。

6.1.1_15

完成了，原本紙張的 4 個角全都在盒
子的中央碰頭。

6.1.2. 的變化版

前一節介紹枡的基本摺法，但是只要改變步驟 4 與步驟 6 的摺線位置，盒子的外型就不同了，以下僅舉出兩例。

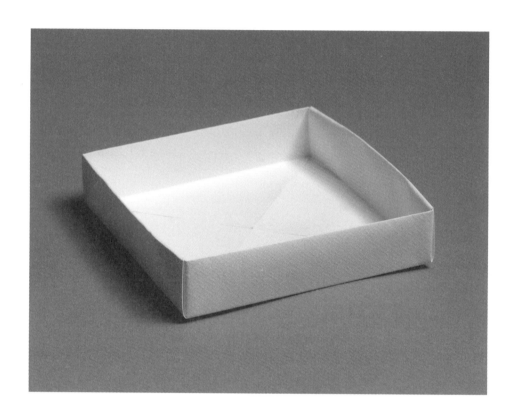

5.1.2_1
本來把邊緣摺向中央，現在只要摺到外面一點的位置，盒子就會變得淺些。其實本範例的做法和前例幾乎一樣，不一樣的是 F 和 G 角不會碰在一起了。

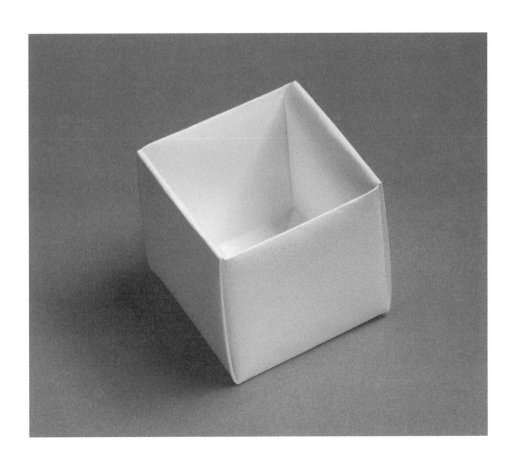

6.1.2_2

除了前述的摺法之外，摺疊邊緣時也可以超過中央。
如圖，若摺線剛好將紙平分成九宮格，成品就會是正
立方體。本範例的摺法與枡的摺法幾乎一樣，不同處
是 F 與 G 會重疊而不是接觸。

6.1.3. 捲盒（Roll Box）

捲盒的優雅造型，其實是 3.1.2「箱式螺旋造型」的衍生變化。摺疊箱盒時，收尾的動作可以結合 3.1.2 以及本範例的技巧。捲盒的造型不拘，只要有一個盒面以捲合的方式收尾就好。其他盒面則可以其他摺盒的技巧處理，或者乾脆讓盒子變成無蓋的開放空間。

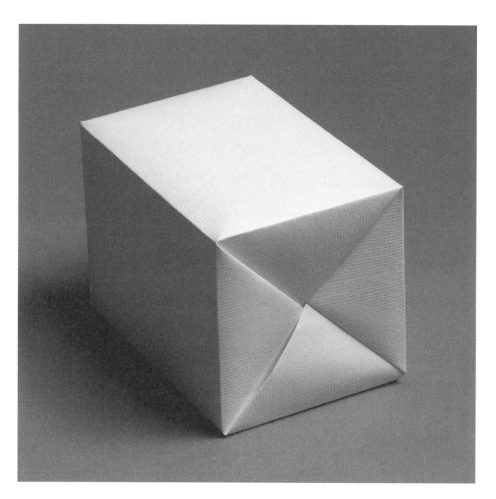

6.1.3_11

6.1.3_1

將長方形紙張等分成 5 等份。
如果第一次操作，A4 紙張的形
狀和大小都很適合。

6.1.3_2

把頂端兩個角落摺向第一條
摺線。

6.1.3_3

利用三角形垂直的邊當標線，
摺出 2 條垂直的摺線後再展開。

6.1.3_4

現在左右兩側都各有 4 個正方
形。逐一將在每個正方形內摺
出對角線，對角線的方向應該
和三角形的斜邊平行。

6.1.3_5

目前所有摺線都是谷摺線。
將左側和右側水平的谷摺線
都摺成山摺線（一側 4 條）。

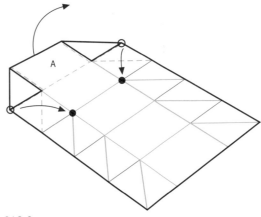

6.1.3_6

現在可以將盒子捲合了。先從
最頂端的左右兩條對角線開
始，把長方形 A 立直，讓○與
●疊合。

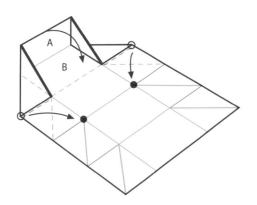

6.1.3_7
重複上一步驟，摺疊下一組對角線，
將長方形 B 轉成垂直，這時 A 又變
成水平了。盒子的兩側不斷產生一系
列的三角形，每個三角形都在前一個
的上方。

6.1.3_8
重複同樣的步驟，繼續
翻轉長方形 A 與 B。

6.1.3_9
最後一次翻轉長方形 A 與 B，留下一
對向外凸出的三角形。

6.1.3_10
把最後一對三角形塞進長方形 B 的
三角形內。

6.1.3_11
完成的作品。

6.1.4. 角落聚合造型（Corner Gather）

本節示範聚合以及固定角落的技巧，材料雖然是正方形紙張，也可以選用其他多邊形。調整步驟1與步驟2的摺線位置，就可以讓盒面的高度產生變化。調整步驟14的角度，還可以使盒面如同碗面般向外綻放，而不是原來的垂直方向。

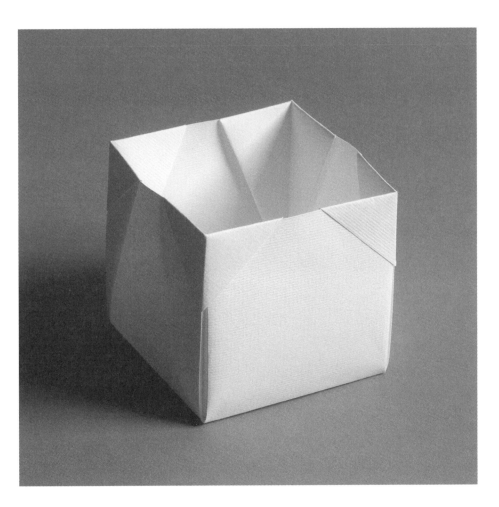

6.1.4_16

6.1.4_1

將正方形紙張等分成
垂直的 3 等份。

6.1.4_2

用同樣的方式，將正
方形紙張等分成水平
的 3 等份。

6.1.4_3

沿對角線對折紙張。

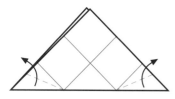

6.1.4_4

把兩個 45 度角向上摺，
對齊剛剛的摺線。

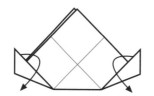

6.1.4_5

承上一步，摺成上圖，
然後展開。

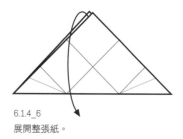

6.1.4_6

展開整張紙。

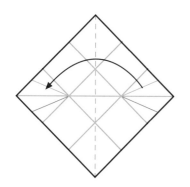

6.1.4_7

沿另一條對角線對折
紙張。

6.1.4_8

重複步驟 4。

6.1.4_9

重複步驟 5。

6.1.4_10

展開整張紙。

6.1.4_11
將紙張翻面。

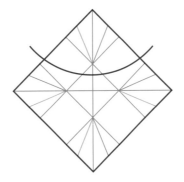

6.1.4_12
現在看到的部分，會變成盒子的外部。
下一步驟將呈現一角的細部放大。

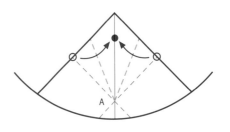

6.1.4_13
步驟 4 或步驟 8 產生了小小的三角
形，從這個三角形分別摺出 2 條谷摺
線（其中 1 條已經是谷摺線了）。然
後將 ○ 摺向 ●，這樣 2 條山摺線和 2
條谷摺線就會同時摺疊起來。這下紙
張已有立體的雛形，A 點的位置也變
成盒子的一個角落。

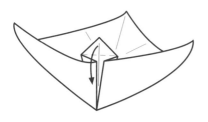

6.1.4_14
現在整體的構造如上圖所示。把頂端
的三角形向下摺，就能固定立體的聚
合點。

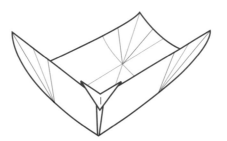

6.1.4_15
承上一步，現在盒角已經固定完成，
強化盒邊與盒底的摺線。重複步驟 13
以及步驟 14，把剩下的盒角摺完。

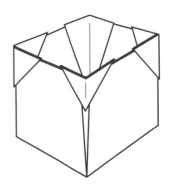

6.1.4_16
終於完成了！強化並調整摺線，
讓盒面變得平整。

6.2. 碗碟（Bowl Forms）

設計碗碟比設計箱盒簡單，因為前者的門檻較低。你可以輕易改變碗底面積與碗面高度的比例，也可以把正方形材料換成其他多邊形。此外，收邊的多寡也會影響碗的高矮胖瘦，甚至可以把山摺線和谷摺線全部對調，種種變化可以互相搭配運用，最簡單的想法都可能產出多變的造型。

本節示範幾種碗碟摺疊的技巧，花點時間研究，你會得到多樣的技巧，可以摺出不同形狀的碗邊。

和本書其他章節相較，這一節的概念最有彈性，可應用於多種材質的材料。

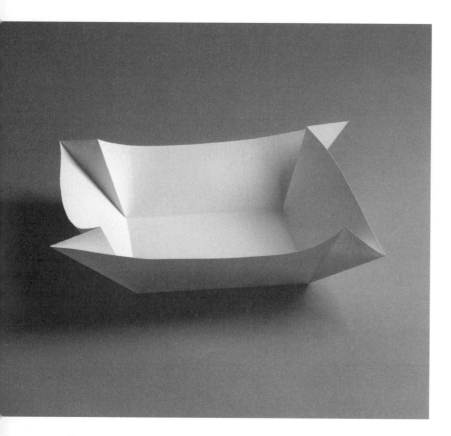

6.2_1

6.2_1

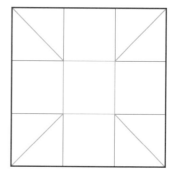

6.2_2

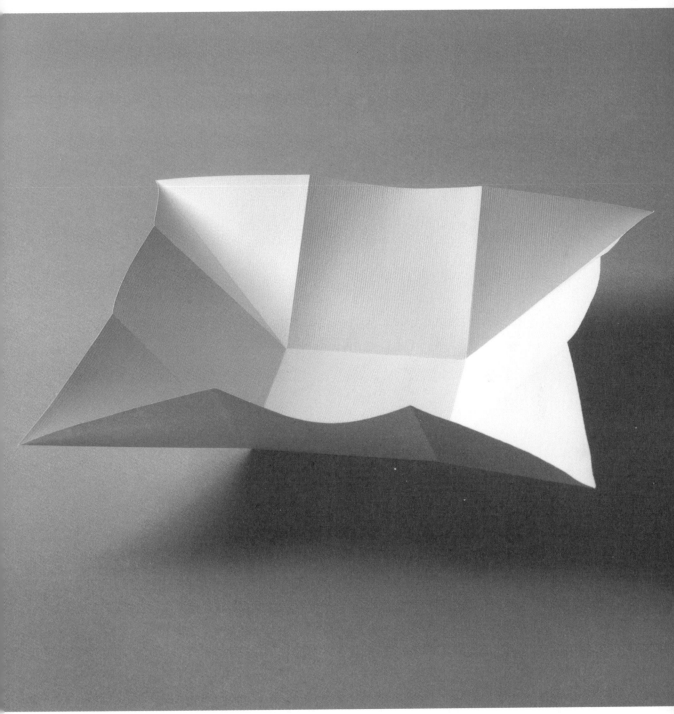

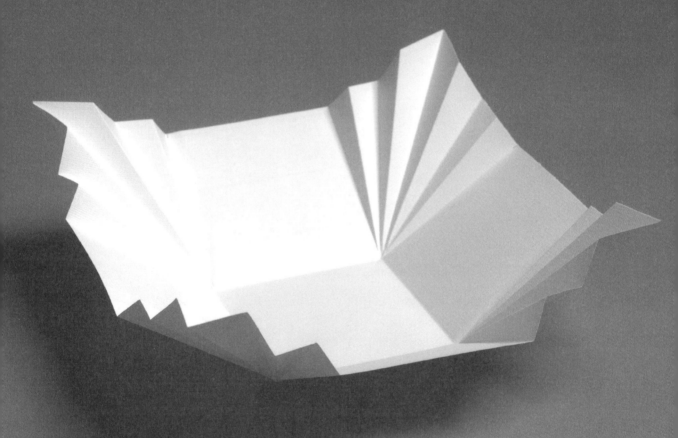

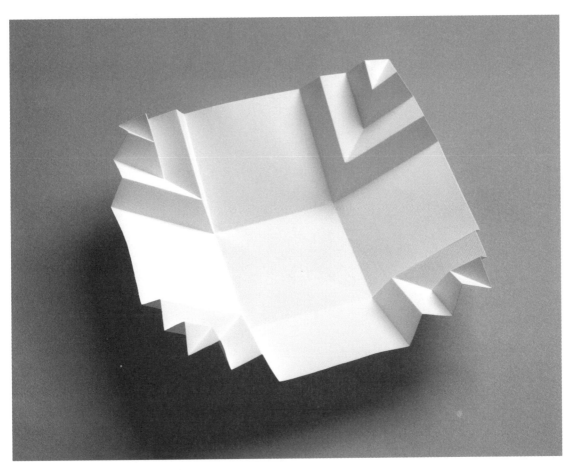

6.2_4

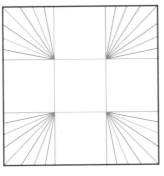

6.2_3

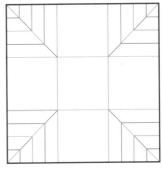

6.2_4

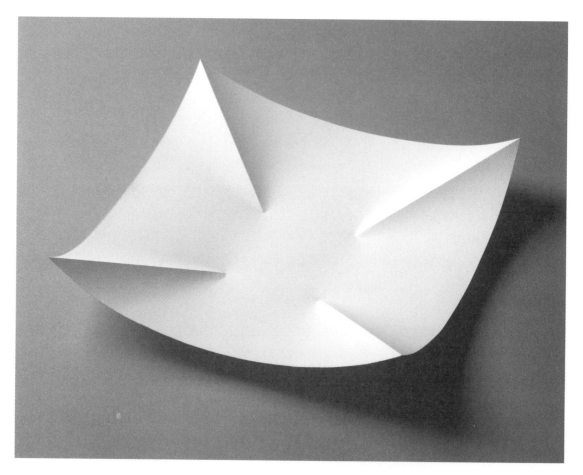

6.2_5

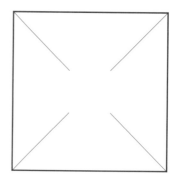

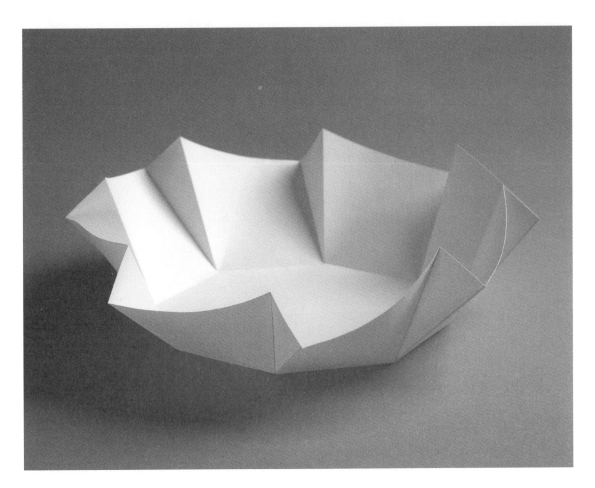

6.2_6

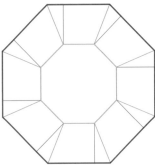

第七章：單摺造型與無摺造型

紙張只有一條摺痕或是全無摺痕，乍聽之下真是缺乏創意，以「摺或不摺」的前提談摺疊，似乎有點奇怪。

摺線的數目越多，材料的表面與造型越是多變，這當然是顯而易見的道理。但是換種角度思考，紙張只有一道摺痕或是根本全無摺痕，卻會讓眼睛為之一亮。這種表現技法與傳統紙藝無關，稱為「凹點」（Break）。利用凹點，紙張的弧度就凸顯出來了。耐人尋味的是，運用單純的凹點，搭配2道或更多的摺線，一件極其複雜的即興之作就問世了。如要追尋一種精準與收斂兼具的摺疊技巧，不妨試試此法。

你也可以藉機稍事喘息，不須戰戰兢兢摺出複雜的樣式，適度的放手可能得到更多。

7.1. 無摺造型（No Crease）

所謂「無摺造型」，是運用彎拗的方式，在紙張拗出凹陷，也就是上面提到的「凹點」。這樣一來，平面的紙張產生複雜的曲面，若是曲面的位置繞著凹點放射，可能造成許多凸起、凹陷交錯的表面。單純的凹點能造就多樣的造型，而不似主觀認定那般單調。

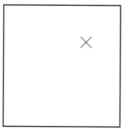

7.1_1
凹點的位置，以「×」表示。

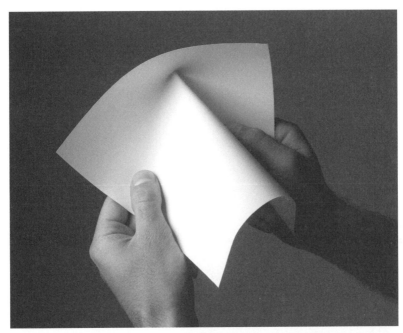

7.1_2
預想凹點的位置，後在
紙張的背面推擠，同時
拉近雙手的距離以創造
凸起的曲面。如果紙
張的磅數和本書範例相
同，放手後，紙就會恢
復原狀。

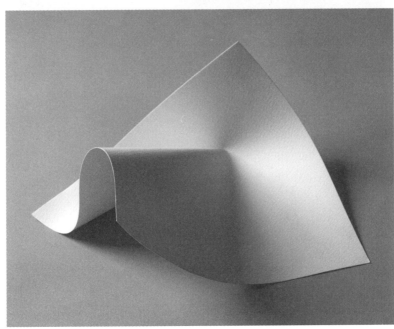

7.1_3
如果採用磅數較高的水
彩紙，先將其沾濕再拗
摺，不但增加柔軟度，
蔭乾後造型也會固定
（詳見第 186 頁的「濕
摺疊」）。

7.1.1.　無摺造型的變化版

在紙張任意位置摺出凹點，平面的紙張就可能衍生出不同的曲面，關鍵在於紙張有 4 個角，可以任意彎拗到想要的位置，產生各種效果。

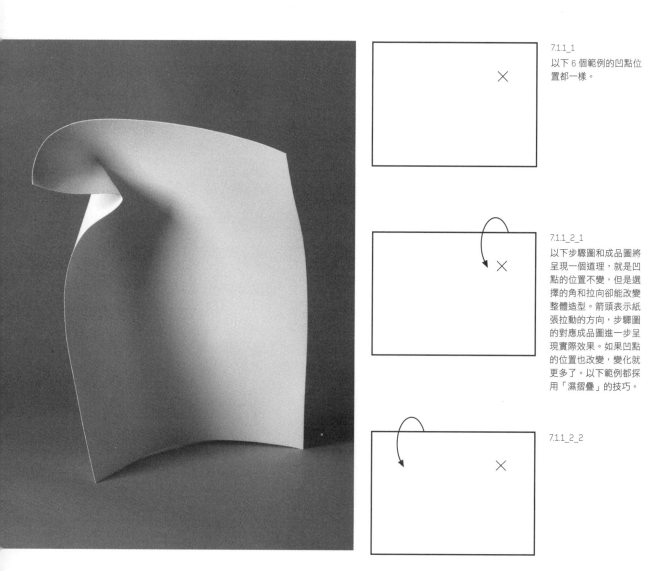

7.1.1_1
以下 6 個範例的凹點位置都一樣。

7.1.1_2_1
以下步驟圖和成品圖將呈現一個道理，就是凹點的位置不變，但是選擇的角和拉向卻能改變整體造型。箭頭表示紙張拉動的方向，步驟圖的對應成品圖進一步呈現實際效果。如果凹點的位置也改變，變化就更多了。以下範例都採用「濕摺疊」的技巧。

7.1.1_2_2

7.1.1_2_1

7.　　單摺造型與
　　　無摺造型

7.1.　　**無摺造型**

7.1.1.　無摺造型
　　　　的變化

7.1.1_2_2

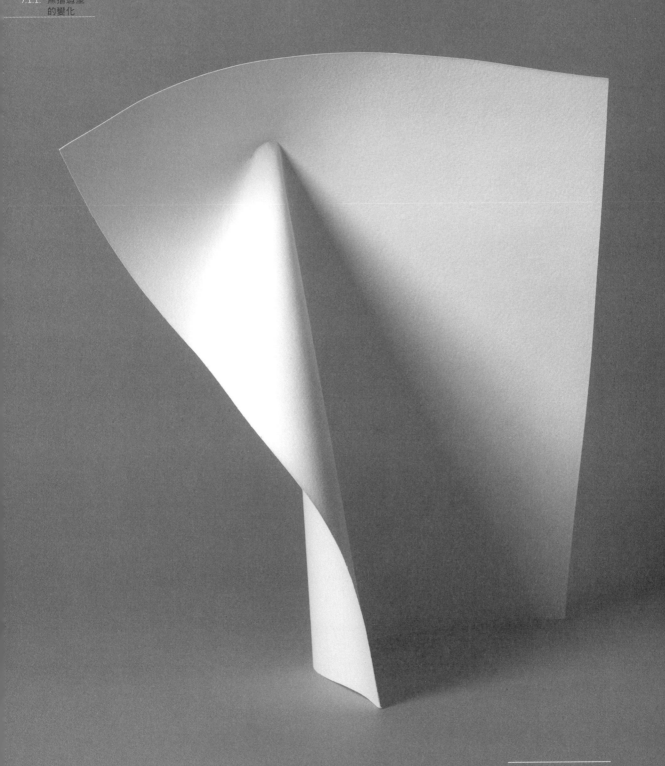

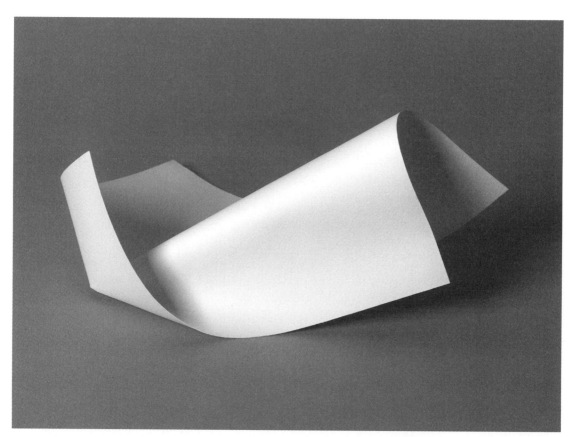

7.1.1_2_3

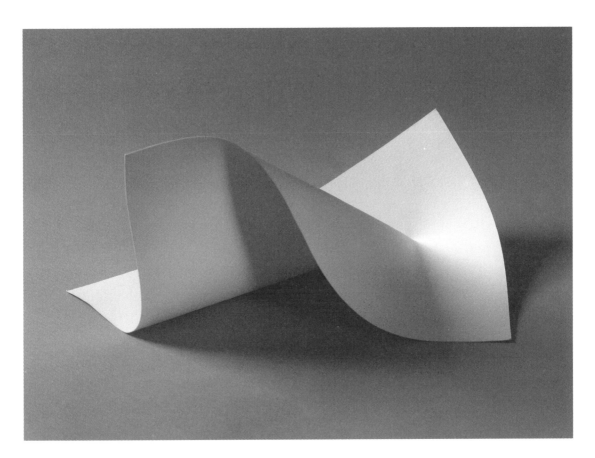

7.1.1_2_4

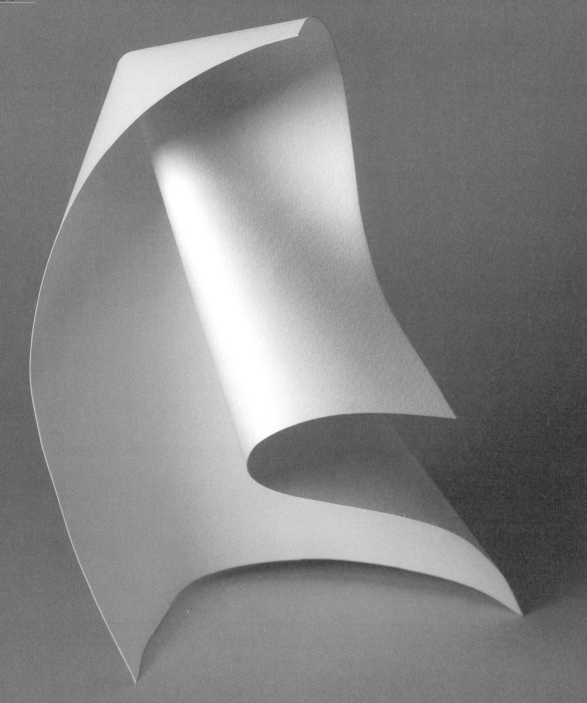

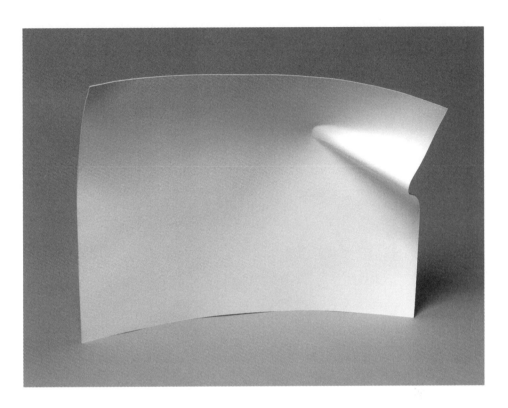

7.1.1_2_5

7.1.1_2_6

7.2. 單摺造型（One Crease）

「單摺造型」指的是，一條山摺線，加一個凹點。以下範例的凹點都
在山摺線上，以「×」表示。

7.2.1. 如何摺出凹點

7.2_1
以「×」表示凹點符號。

7.2.1_1
將一張正方形紙沿對角線對折，展開並翻面。以上圖的
姿勢手持紙張，小心不要把山摺線弄扁了。

7.2.1_2
雙手拉開紙張，讓山摺線的中點凹陷。也可以將紙張平
放於桌上，山摺線朝上，然後以手指輕戳表面造成凹陷。

7.2.1_3
捏住對角線的兩角，拉近兩角的距離，直到兩端碰觸為
止。

7.2.1_4
以一隻手抓住紙張的兩角，讓紙張變成兩個開放的圓
錐，圓錐越圓越好。完美的凹點應該是個尖銳的點，若
做不好，就會成為摺線上的一段凹陷。以步驟 3 以及步
驟 4 的姿勢持著紙張，可以讓凹點更完美。

7.2.2. 凹點的變化版

紙張有了凹點，的確增添許多變化的可能。以下範例雖然運用相同的對角摺線及中央凹點，卻能做出形狀相對的作品。你可以準備 20 張正方形紙張，摺線與凹點的位置都要相同，然後拗成不同的造型，然後將它們排列在一起，好好觀察一番。

7.2.2_1

7.2.2_2

7.2.2_3

7.2.3. 定型

濕摺疊（Wet Folding）

「濕摺疊」的技術出現於二十世紀中期，為日本紙藝大師吉澤章（Akira Yoshizawa）首創。吉澤章以軟性摺疊以及圓潤的立體軀幹，來創造動物造型的紙作品。當初「濕摺疊」的目的是防止摺疊處彈開，但是自此以後這個技巧廣為紙藝專家採用。

最適合濕摺疊法的材料，是沒有大小限制或最小規格的紙張，例如水彩紙、粉彩紙（Ingres paper）以及雕刻紙（etching paper）。磅數達到 1000gsm 的紙張，都還可以沾濕後摺疊。紙張乾燥之後，會比未處理時要硬。原先輕柔的紙張，經過處理後的變化不大；磅數高的紙張，處理後變得異常硬挺，而且硬度相當持久。創造單摺或無摺造型，這種技巧相當合適，因為不但排除了摺疊處彈開的問題，還讓成品永久定型。本章範例採用 300gsm 的肯森水彩紙（Canson watercolor paper）。

除了適合單摺或無摺造型，濕摺疊也可以廣用於本書其他的範例，但是最後一章的皺摺造型例外。經過這樣的處理，原本彈性十足、穩定性不足的紙張，都變得又硬又挺。甚至是複雜的 V 摺都可以如法炮製，拗扭後的特殊造型，乾燥後就是一件非比尋常的創作。濕摺疊的道理很簡單：紙張越厚重，最後的成品就越硬挺。如再塗上聚安酯成分的亮光漆當保護膜，硬度會更高。

濕摺疊的優點很多，但是也有一些缺點。成品的厚度和硬度高，同時表示整體感覺失去活潑，嚴重的話甚至顯得笨重。相對之下，較薄的紙張質感輕盈、彈性十足，在乾燥的狀態下更添成品的活力。

如果你從未嘗試濕摺疊，特別是想產出硬挺的作品，在此強烈建議一試。這樣一來，雖然材料是紙張，卻能模仿較為堅硬的材質，例如陶土或金屬片，呈現堅硬材質所要表達的概念。

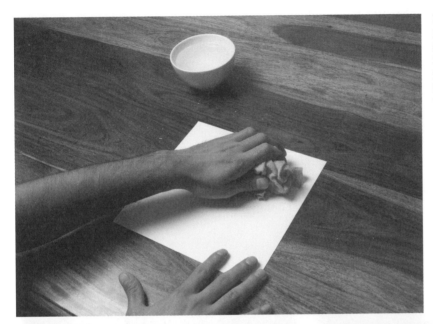

7.2.3_1

以小碗盛水並以嫘縈（viscose）纖維材質的布沾水，塗抹紙張的正反面。紙張越厚，水量要越多。紙張要徹底沾濕，重點是不要到濕透的程度。桌面盡量保持一塵不染。

7.2.3_2

摺出凹點，動作盡可能敏捷篤定。如果拿不定主意，反覆改變凹點的位置，最後紙張的曲度就會失去平整。

7.2.3_3

沾水的紙張在完全乾燥之前，形狀必須保持固定。你可以用任何物品夾住紙張，例如水瓶、罐頭、牆壁或厚重的書本。適時放鬆紙張然後繼續夾壓，最後的弧度較為完美精準。這樣一來，紙張不該有的皺摺也可以趁機撫平，還可以趁機修正弧度。

乾壓摺疊（Dry Tension Folding）

如果不用沾濕的方式固定紙張，而改以乾壓摺疊，有些狀況下是可行的。乾燥摺疊的曲面，不管是單摺或是無摺造型，穩定性相當不足，鬆手後該有的摺疊立即彈開。不過利用額外的摺線，卻可以「鎖定」彈性十足的紙張。下範例並不難，但是摺疊時需要相當的技巧，以免原本單純的摺面產生「魚尾紋」。

7.2.3_4
參考 7.2.1_4 的方式摺疊，然後上下顛倒紙張，讓凹點位於上端。確定凹點夠尖銳。

7.2.3_5
以拇指以及食指將凹點的兩端捏平，以產生扁平的三角形。三角形摺線的長度應該僅有幾毫米。

7.2.3_6
將三角形摺向左邊或右邊（方向並不重要），靠著其中一個錐體壓扁。

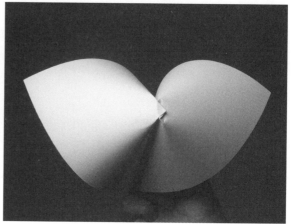

7.2.3_7
壓扁的三角形可以防止紙張彈開，但是終究會慢慢鬆開。

7.2.4. **單摺造型變化版**

凹點的位置很有彈性，任一山摺線上的任一點都可以。單摺造型千變
萬化，以下僅舉出幾個建議。

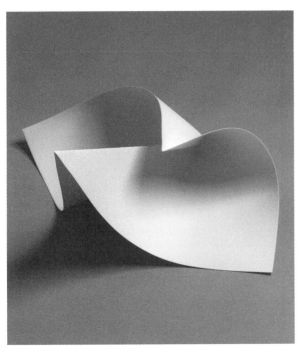

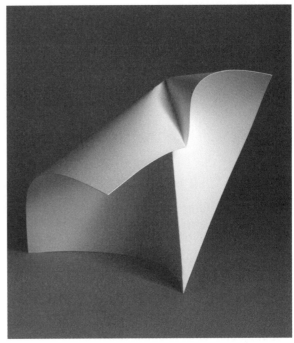

7.2.4_1

7.2.4_2

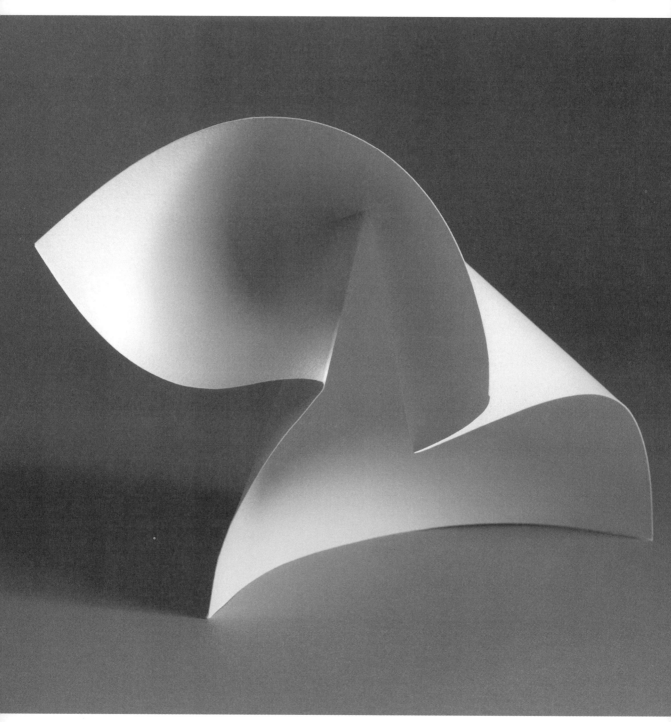

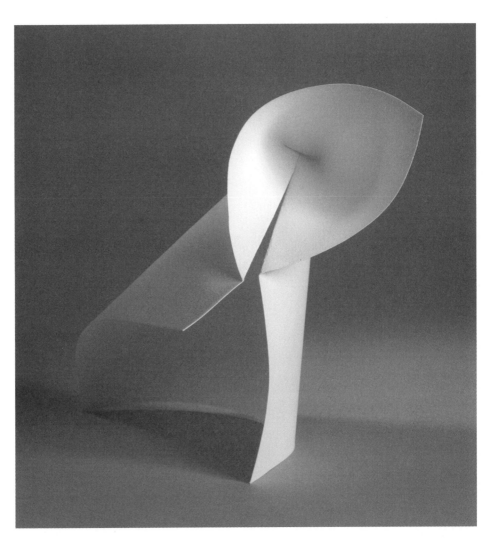

7.2.4_3

7.2.4_4

7.2.5.　　**單摺未滿的造型（Less than One Crease）**

到目前為止，本章單摺造型的摺線都橫跨整張紙。不過摺線不一定都
要「有始有終」，也可以在平面的範圍內就結束。這樣的變化很多，
以下僅舉出數例。

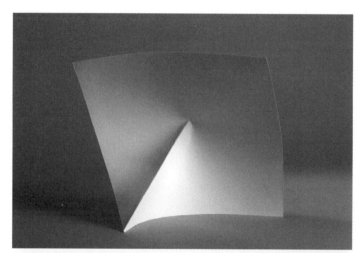

7.2.5_1

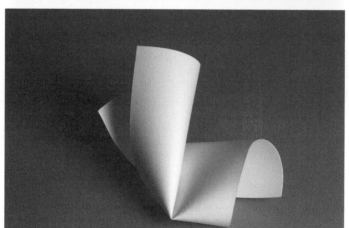

7.2.5_2

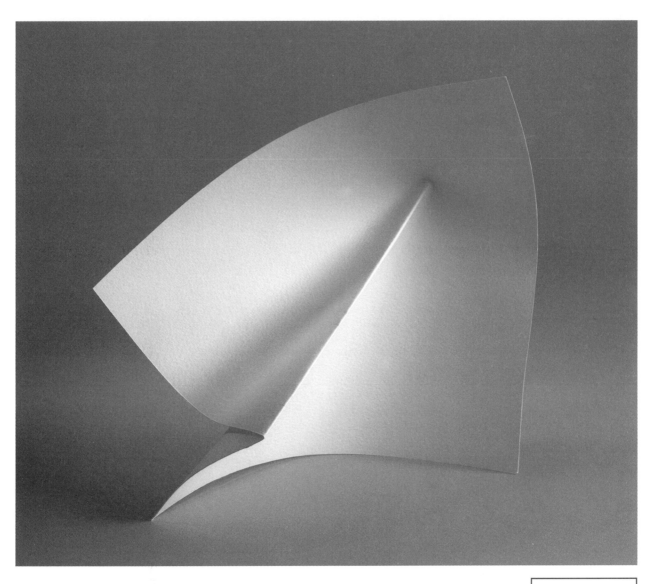

7.2.5_3

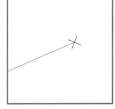

7.2.6. 多摺的造型（More than One Crease）

摺疊單摺造型的時候，想再增添摺線，是很自然的想法。耐人尋味的
是，多條摺線的成功率不高！通常兩條摺線造成的曲面，很容易互相
衝突，最後造型並不協調。因此在增加摺線的時候，對於摺線的位置
要特別留意。

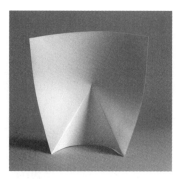
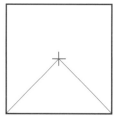

7.2.6_1

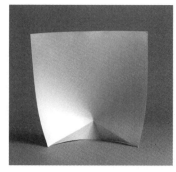

7.2.6_2

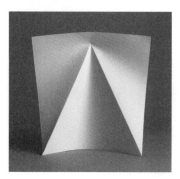

7.2.6_3

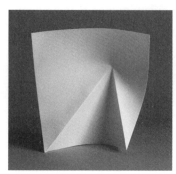

7.2.6_4

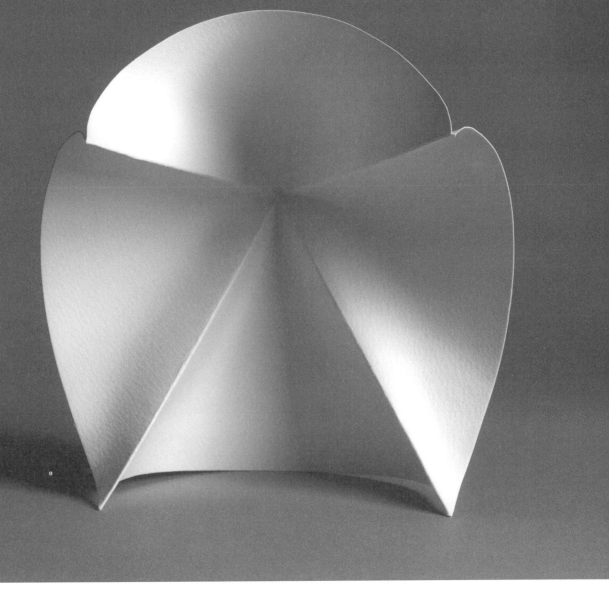

7.2.6_5

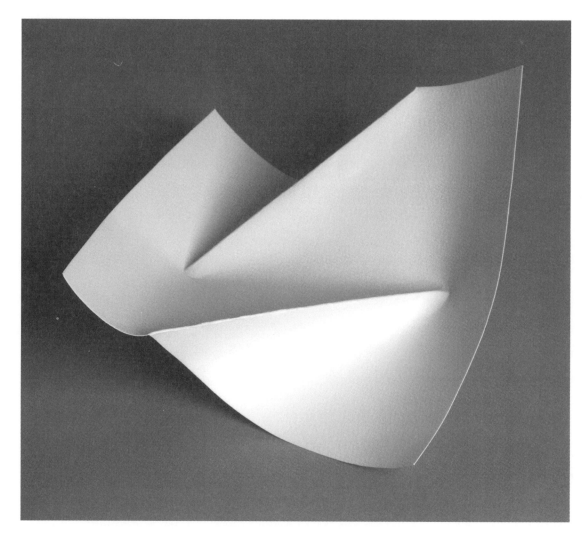

7.2.6_6

7.2.6_7

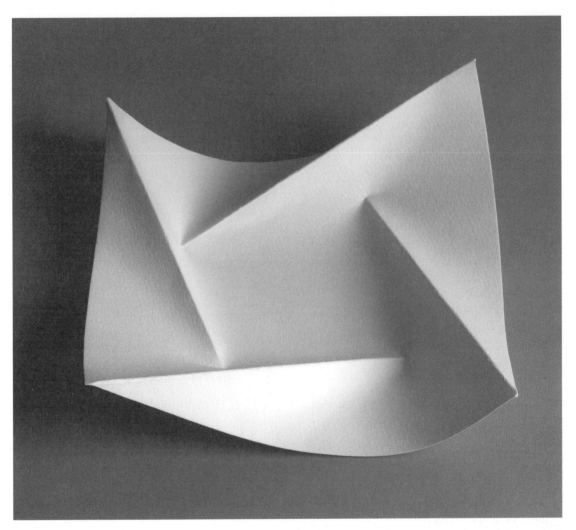

7.2.6_7

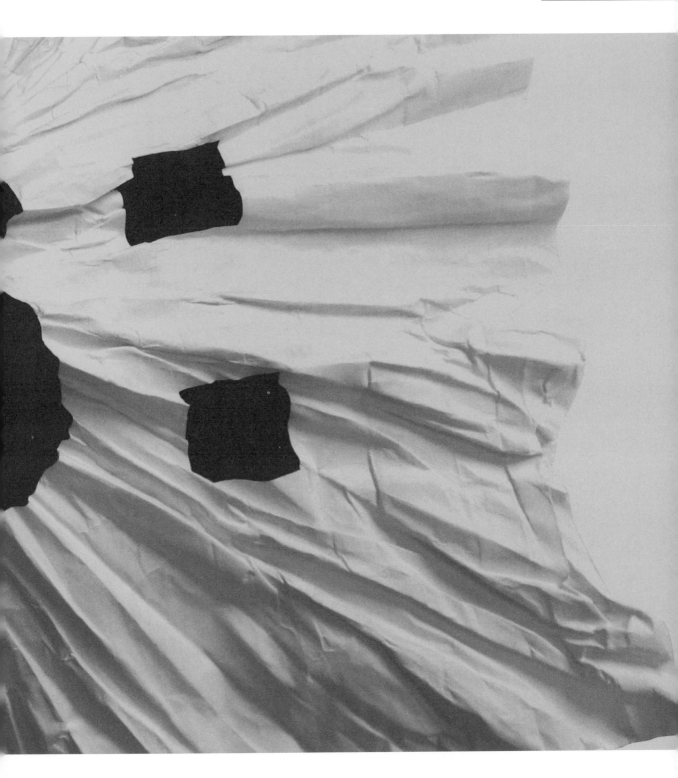

第八章：皺摺

「皺摺」（Crumpling）不是毫無章法的亂摺，需要一些節制。但是皺摺和前述章節的幾何造型相較，又顯得很不一樣。皺摺散發一種渾然天成的美感，如果你厭惡精準的幾何摺疊，這種摺法絕對魅力十足。其實自然界有許多皺摺的現象，例如含苞未開時皺巴巴的花瓣。乍看之下，皺摺似乎是漫不經心的技法，需要細心品味才曉得箇中美感。皺摺和其他摺法相比，不但是設計師最少探索的，也是最不為人知的。

小心翼翼將紙揉小，然後選擇性的展開皺摺面，讓紙張再度伸展，這就是皺摺的精髓。哪種技巧比揉成一團更簡單呢？皺摺可說是摺疊技巧中最簡單的一項，然而，要把揉成一團的東西變成藝術品，卻是摺疊技巧中最困難的一項。要運用這樣的技術，需要選定適當的材質。皺摺也是所有摺疊技巧中最需要敏銳觸覺的，如果你想花點功夫試試，請準備薄型的棉質醫療手套，以避免手痛。

選擇紙張

只要是可以摺疊的紙張，幾乎都可以成為本書範例的材料。不過皺摺與其他摺法不同，需要特定的材料，否則結果肯定不如人意。

紙張的磅數和可摺性（foldability）是首要考量。低於 60gsm 的紙張是首選；紙張越薄，皺摺的效果越佳。但並非所有的薄紙都合適，重點是摺疊完後，摺線還能維持得住。

舉例來說，衛生紙絕對夠薄，但是不適合用來皺摺。以下是 2 種測試的方法：用力將紙張揉成一團，揉得越緊越好。如果鬆手後紙團還是維持球狀、非要用點力氣才能將其展開，就是合適的材料。另一種方法是捏住紙張的一角，然後使盡力量甩動，如果紙張發出很大的聲音，可能就是好材料。

適合皺摺的一些材料

紙類

- 洋蔥紙（Onion-skin paper）

- 聖經紙（Bible paper）

- 高級印書紙（Bank paper）

- 包裝紙（Gift-wrap paper）

- 超薄牛皮紙（Thin Kraft paper）

材料來源

- 紙店（可找到上列用紙）

- 服裝店（可以找到包裝衣物的紙）

- 酒商（可以找到包裝酒瓶的紙）

- 花店（可以找到包裝花束的紙）

如果還是找不到合適的紙張，或者隨手想摺，一般的 80gsm 影印紙就夠用了。不過這樣的紙還是有點厚，效果不會太令人滿意。此外，A3 的規格比 A4 要好。以下範例的材料都用 45gsm 的洋蔥紙。

8.1.　基本技巧

8.1.1. 基本揉法

以下是皺摺的前製工作。

8.1.1_1
把紙揉成團，揉得越緊越
好！請比較紙團的大小與
原來紙張的大小。

8.1.1_2
小心的將紙團挑開，半開
就要停止了，盡量讓紙張
均勻的攤平。半展開的紙
與原本的紙比較，面積剩
下一半。

8.1.1_3
再揉一次，揉得越緊
越好。再讓紙團半
開，這次的面積只有
上次的一半。

8.1.1_4
重複揉、開的動作，
面積又剩上次的一
半。

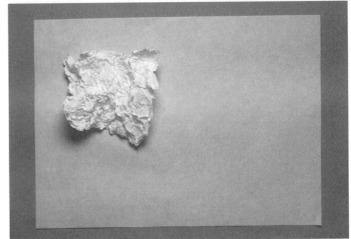

8.1.1_5
重複揉、開的動作，
你也可以不厭其煩的
重複再重複。到底能
重複幾次，依照紙的
磅數以及揉的力道而
定。

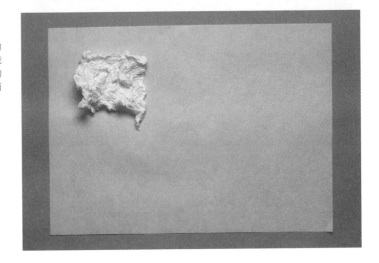

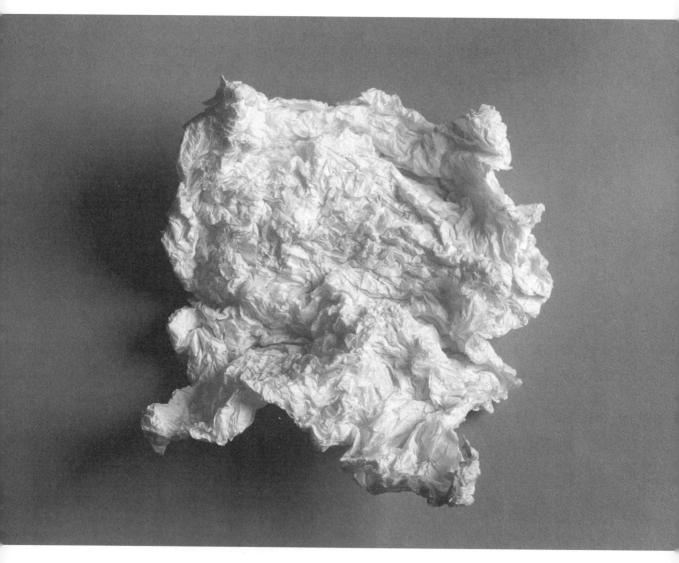

8.1.1_6
這是最後的結果。重複操作的次數越多，效果越誇張。若要
這樣的結果，就要盡可能的重複揉捏紙張。展開後的紙張已
經無法再比上次更小了，就可以停止動作。如果重複太多
次，紙張變得太軟，摺面失去彈性，那就過頭了。

8.1.2. 肋狀摺法（Making Ribs）

紙團展開的方式有 2 種，其中一種能夠形成肋狀（ribs），簡介如下。

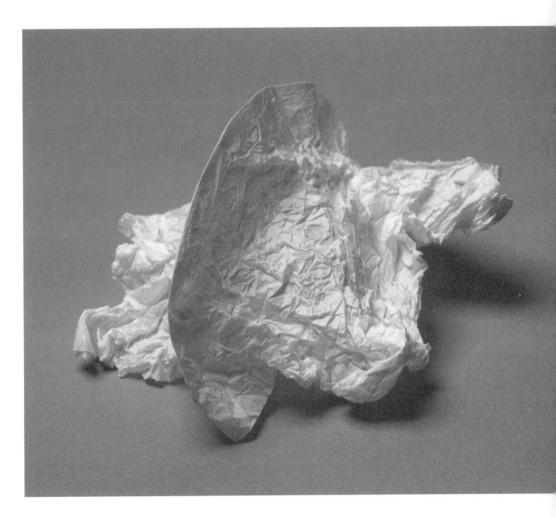

8.1.2_1

這是肋狀的基本款式。捏摺線的時候，必須 1 公分、1 公分
慢慢來，摺出尖銳如刀鋒般的脊（ridge）。脊下方的部分展
開得越慢，或者摺出脊的過程多施點力，整體的效果會更具
張力。和傳統的紙藝作品相較，脊並沒有那麼平直，卻會形
成拱狀（arch）。紙張的面積增加或是紙團揉得越緊，弧度
會更明顯。

8.1.2_2
等到技術純熟，就可以摺出一
連串平行的肋狀。

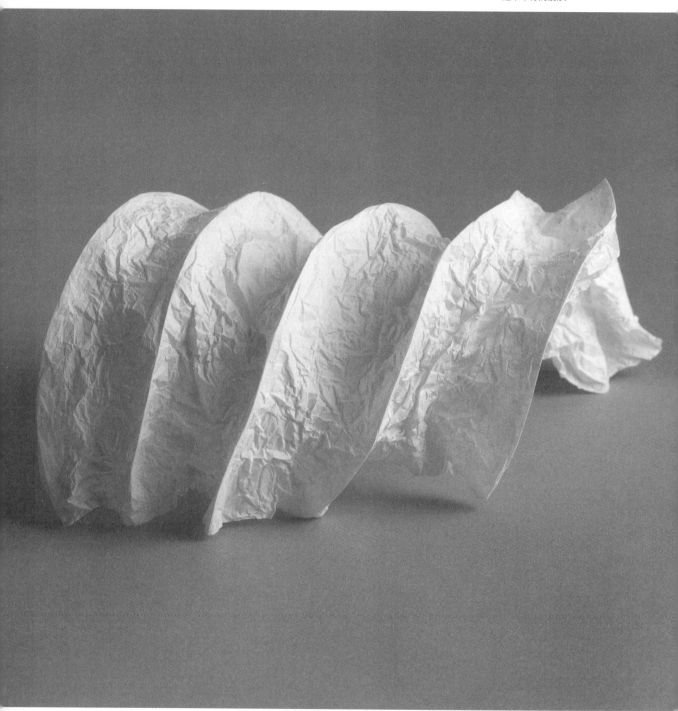

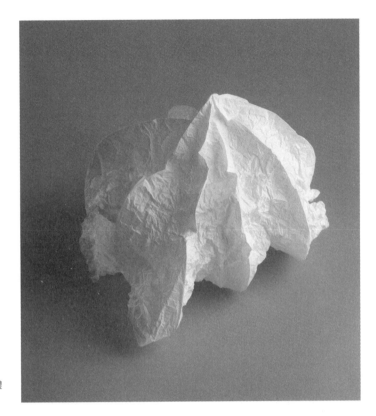

8.1.2_3
眾多肋狀在中央匯集，整體
造型很像張開的雨傘。

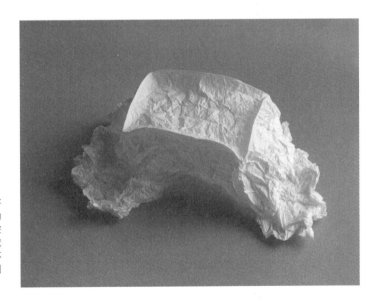

8.1.2_4
本範例的肋狀排成方形，將
展開的區域圍起來。幾條肋
狀就可以形成平面以及空
間，變化多端不可勝數。就
算是最陽春的基本實驗，不
管完成的是小品或是大型創
作，效果同樣讓人驚嘆。

8.1.3. 鑄模（Making a Mould）

另一種應用於皺摺的伸展技巧，是將物體放於紙張下方，讓紙張順著物體的輪廓形成鑄模（moulds）。如果選對紙張，搭配純熟的皺摺技術，甚至能凸顯物體細部的質感。

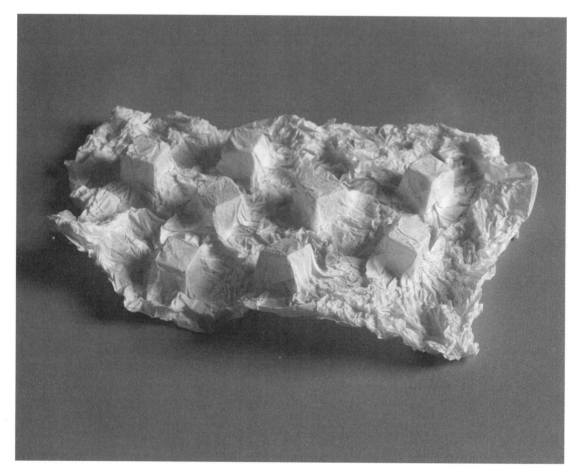

8.1.3_1
將木頭方塊置於紙張下方，以伸展的方式
攤開紙張。整體效果依照下方物體的輪廓
而有不同，能產生浮雕一般的質感。

8.1.3_2
你也可以選擇其他物體，創作
一眼就能認出的鑄模。只要放
眼四周，就能找到靈感！就算
是自己的臉甚至身體都能當作
鑄模的題材。

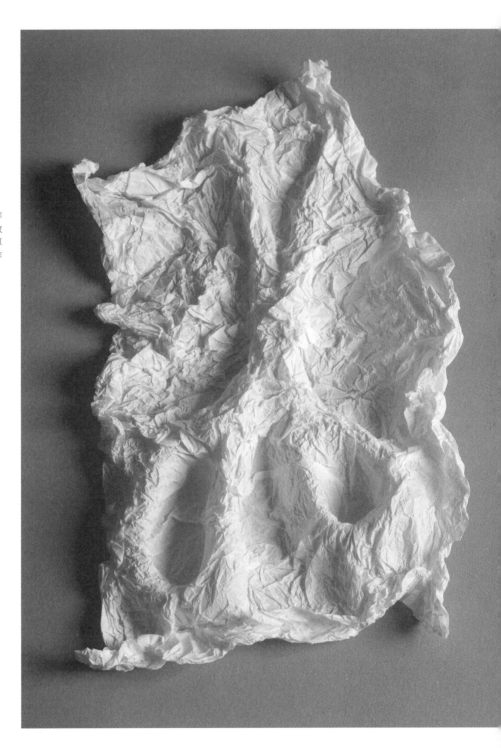

8.2.　**線形皺摺**（Linear Crumpling）

依據前面介紹的皺摺，紙張往各個方向均勻縮小，因此也能往四面八方均勻展開。

線形皺摺就不同了：這種摺法只讓紙張往單一方向壓縮，基本上也只能往單一方向展開。這樣看來，線形皺摺無法與剛剛介紹的「鑄模」技巧搭配，但是卻能和「肋狀摺法」併用，而且效果奇好。

8.2.1.　**基本線形揉法**

8.2.1_1
將紙張捲成圓筒，直徑 3 ～ 4 公分。兩手抓緊圓筒，滑動雙手（右手往右、左手往左），將紙捲束緊，捏出狹長的紙棒。成品圖顯示圓筒與原本紙張的大小差異。

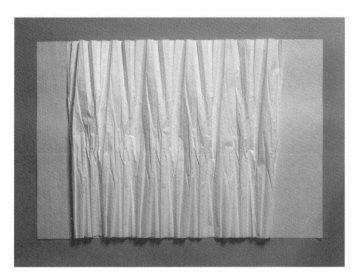

8.2.1_2
小心展開圓筒，展開後的寬度大約是原來紙張的 3/4。

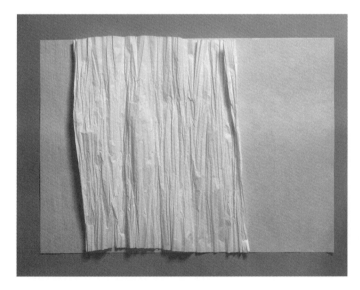

8.2.1_3
重複上面兩個步驟，也就是讓圓筒在雙手間拉扯，同時
手指要用力擠壓。展開後的紙張變成原來寬度的一半。
重複上述步驟，直到紙張布滿摺痕、無法再變窄為止。

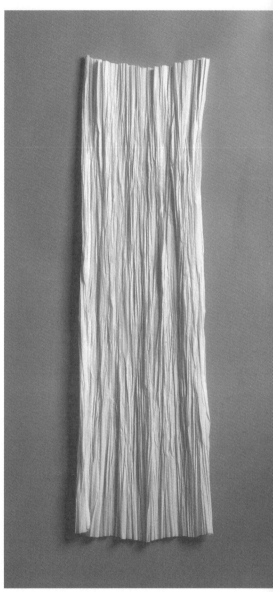

8.2.1_4
上圖是最後的結果。不要重複操作太多次，
發現紙張無法再變窄就要停止了，如此才能
確保摺痕的活力與彈性。

8.2.2. 線形造型

肋狀摺痕，可以和線形皺摺搭配得很好。想像一下：如果肋狀摺痕與
皺摺方向緩緩趨於平行，效果肯定越來越不明顯。因此肋狀摺痕最好
與皺摺垂直，這樣的效果最棒。

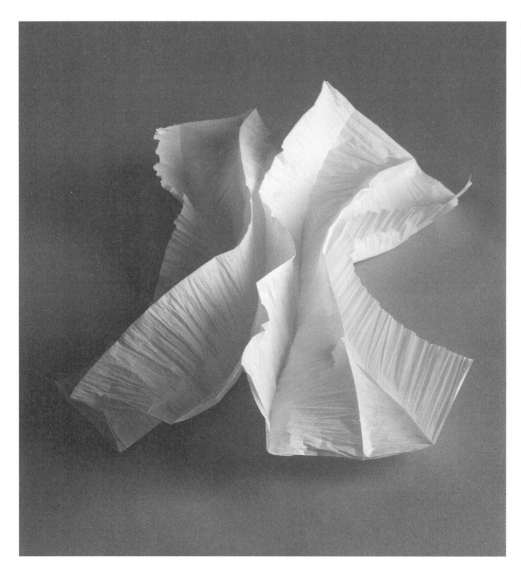

8.2.2_1
肋狀摺痕與線形皺摺
垂直，產生戲劇化的
效果。山摺和谷摺的
肋狀可以混用。

8.2.2_2
短短的肋狀，或是
長度不一的肋狀，
可以共處於一個平
面。

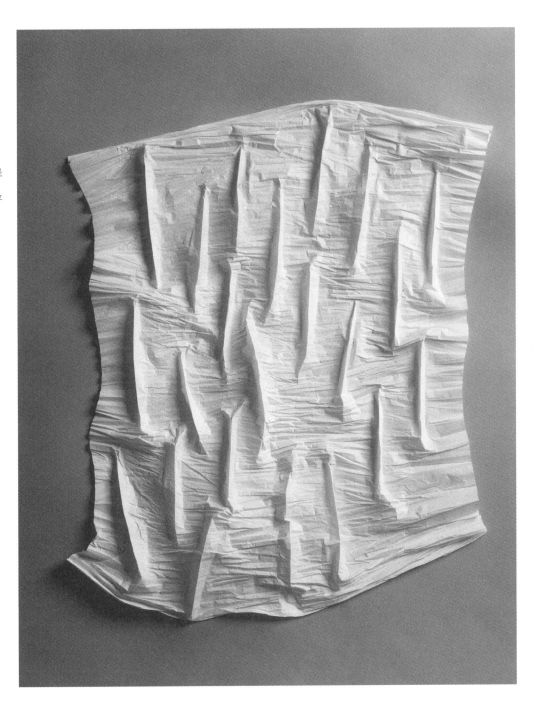

8.3.　放射皺摺（Rotational Crumpling）

本書已經介紹了基本皺摺與線形皺摺，接下來要推出「放射皺摺」，
以上就是基本皺摺技巧的三部曲

8.3.1. 基本放射揉法

8.3.1_1
抓住紙張的中心點，使
其自然下垂。最好量出
中心點的正確位置，以
確保放射效果在小範圍
內分布均勻。

8.3.1_2
一手緊抓住中心點，一
手握住紙張用力往下拉
扯。如果拉扯的過程感
覺紙張下垂得不順，請
將紙張拉直，如此摺痕
才會從中心點完美的放
射出去。

8.3.1_3
讓紙張半開，讓摺痕自
然放鬆。

8.3.1_4
重複步驟 2 與步驟 3 大
約 3 至 4 次，直到紙張
再也無法承受更多摺痕
為止。

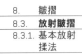

8.3.1_5
右圖是最後的成果。
如在上述操作過程把
紙張裡外翻面，就能
承受更多的摺痕。

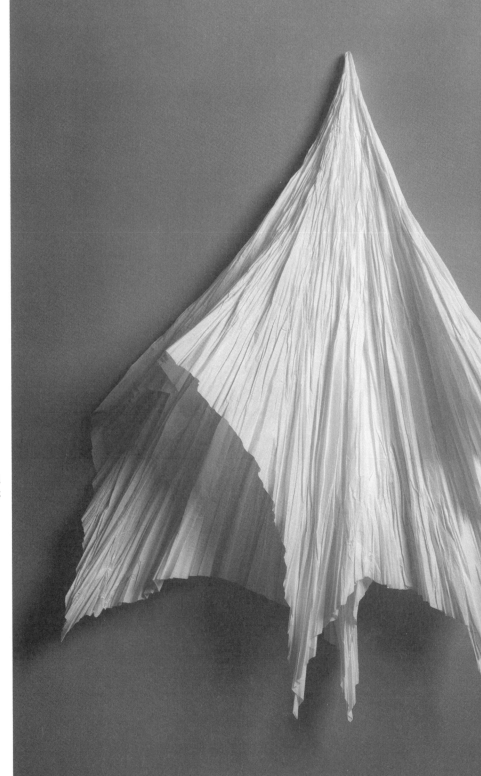

8.3.2. 放射造型

放射皺摺產出的立體造型，與基本皺摺、線形皺摺都大相逕庭。

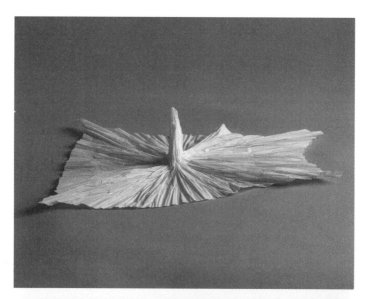

8.3.2_1
抓住紙張的一點往上
拉，就可以拉出一根釘
狀造型。再將釘狀造型
下方的紙攤開，直到一
個平面產生為止。

8.3.2_2
放射造型的皺摺面，難
以產生平直的肋狀造
型，卻能產生圓形或螺
旋的肋狀造型。

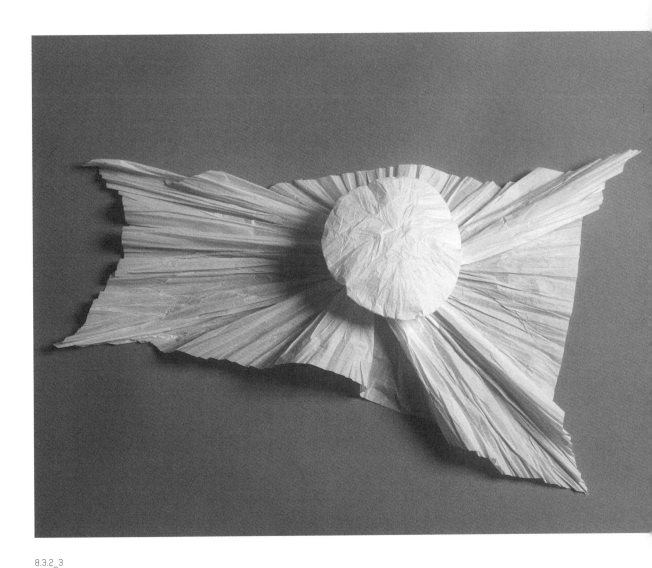

8.3.2_3
若把放射皺摺的頂端抓出一段，獨自展開，可以
出現鈕扣的造型；這時若再鈕扣造型下再抓出一
段直立的結構，就變成一朵蘑菇了。

8.4. 進階概念

8.4.1. 立體造型

最容易創造的立體造型莫過於幾何，例如圓柱體、角錐體或是立方體。你需要夠黏的膠水來黏合接觸面，等到膠水完全乾燥，就可以嘗試皺摺。重疊的接觸面約 2 公分寬就夠了。若一次準備幾個簡單又相同的立體造型，就能分別運用不同的皺摺技術，最後比較效果。

8.4_1

8.4.2. 超大造型

說到皺摺，不見得一次只能用 1 張紙。也可以把許多張紙接在一起，創造巨幅作品。在開始皺摺之前，必須先將紙張接合，而不是先皺摺再接合，這點很重要。有趣的是，皺摺後的作品幾乎看不到接線，因此就算造型超大，也不會犧牲美感。

創造這樣的大作不但消耗體力，更是曠日廢時，最好是由小組共同創作。創作的過程固然辛苦，但是成果絕對值得期待。

8.4_2

8.4.3. 皺摺與造型（Crumpling and Morphing）

如果你預期的創作必須俱備特定的尺寸以及比例，例如以皺摺的技巧摺出中號運動衫，那麼一開始的材料絕對不能是中號的版型。因為紙張經過皺摺後會大幅縮水，最後的成品大概只有小小孩才能穿了！

原始材料的面積必須遠大過中號運動衫，經過皺摺後才能符合預期的尺寸。材料的尺寸和比例，要視皺摺的方式而定（基本皺摺、線形皺摺或是放射皺摺），同時也要考慮皺摺後縮水的百分比。靠著嘗試錯誤的經驗中，所得到的數據應該是最準的，當然也可以藉由大略的估算得到初步的方向。

如果運用的是基本皺摺技巧，材料就要照著中號運動衫的比例均勻放大；如果運用的是線形皺摺技巧，就要依據摺痕的方向，以水平或垂直方向來放大。

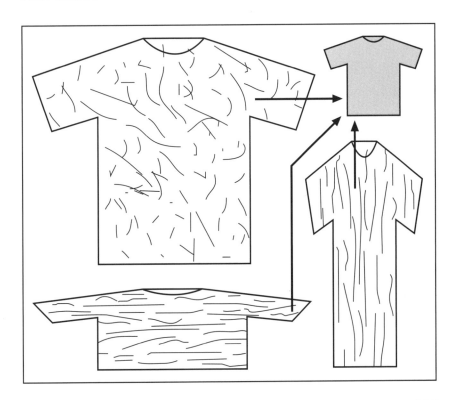

8.4_3

8.4.4. 多層造型（Multi Layers）

製造皺摺時，紙可以只有一層，但也可以事先摺疊成雙層（詳見 8.4.1），或多層。將紙張摺成簡單的幾何形狀，然後運用本章的技巧加以皺摺，如此一來，紙張除了皺摺外，還有能保有平直的摺線。以下範例就結合了皺摺與「基本拋物線」（5.3.1）。

8.4.4_1
沿著對角線，將正方形紙張對折。

8.4.4_2
把三角形再對折。

8.4.4_3
現在三角形由 4 層紙疊成，運用線形皺摺技巧來摺疊。請注意：摺痕都和三角形的斜邊平行。

8.4.4_4
展開三角形，回復成原本的正方形。

8.4.4_5
正方形的 4 條摺線從中心點向外輻射，其中 3 條是谷摺線，1 條是山摺線。

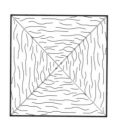

8.4.4_6
將其中 1 條谷摺線摺成山摺線。這樣一來，一條對角線會是谷摺線，而另一條是山摺線。

現在遵循「基本拋物線」的技巧，把正方形壓扁成 X 形狀的紙棒。當然啦，紙張因為皺摺過的關係，無法把整個正方形均勻等分並造成環繞中心的山摺線或谷摺線，一點都不像「基本拋物線」提到的幾何造型範例。雖然如此，你還是可以輕輕的拉起摺痕，利用對角線（1 條山摺線和 1 條谷摺線），又皺又扁的正方形就會站起來，請參考 5.3.1_7 的做法。

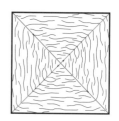

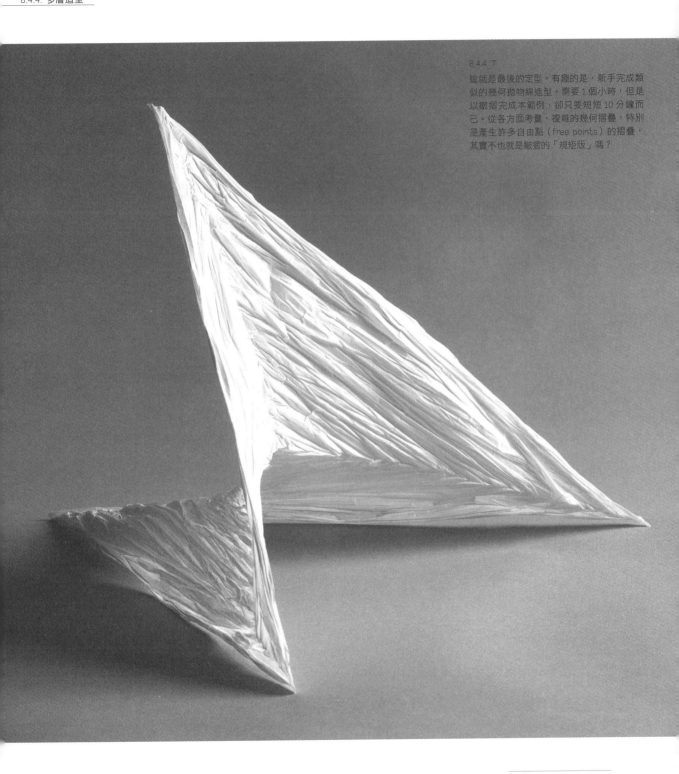

8.4.4_7
這就是最後的定型。有趣的是，新手完成類
似的幾何拋物線造型，需要 1 個小時，但是
以皺摺完成本範例，卻只要短短 10 分鐘而
已。從各方面考量，複雜的幾何摺疊，特別
是產生許多自由點（free points）的摺疊，
其實不也就是皺摺的「規矩版」嗎？

設計摺學 —張紙激發無限造型創意，所有設計師都需要的幾何空間摺疊訓練

原著書名　Folding Techniques for Designers - From Sheet to Form
作　　者　保羅·傑克森（Paul Jackson）
譯　　者　李弘善
責任編輯　李　華

發 行 人　凃玉雲
總 編 輯　王秀婷
版　　權　向艷宇
行銷業務　黃明雪、陳志峰

出　　版　積木文化
　　　　　104台北市民生東路二段141號5樓
　　　　　電話：(02) 2500-7696 ｜ 傳真：(02) 2500-1953
　　　　　官方部落格：www.cubepress.com.tw
　　　　　讀者服務信箱：service_cube@hmg.com.tw
發　　行　英屬蓋曼群島商家庭傳媒股份有限公司城邦分公司
　　　　　台北市民生東路二段141號2樓
　　　　　讀者服務專線：(02)25007718-9 ｜ 24小時傳真專線：(02)25001990-1
　　　　　服務時間：週一至週五09:30-12:00、13:30-17:00
　　　　　郵撥：19863813 ｜ 戶名：書虫股份有限公司
　　　　　網站：城邦讀書花園 ｜ 網址：www.cite.com.tw
香港發行所　城邦（香港）出版集團有限公司
　　　　　香港灣仔駱克道193號東超商業中心1樓
　　　　　電話：+852-25086231 ｜ 傳真：+852-25789337
　　　　　電子信箱：hkcite@biznetvigator.com
馬新發行所　城邦（馬新）出版集團 Cite（M）Sdn Bhd
　　　　　41, Jalan Radin Anum, Bandar Baru Sri Petaling, 57000 Kuala Lumpur, Malaysia.
　　　　　電話：(603) 90578822 ｜ 傳真：(603) 90576622
　　　　　電子信箱：cite@cite.com.my

封面設計　兩個八月創意設計有限公司
內頁排版　優克居有限公司
製版印刷　上晴彩色印刷製版有限公司

城邦讀書花園
www.cite.com.tw

國家圖書館出版品預行編目資料

設計摺學：一張紙激發無限造型創意，所有設
計師都需要的幾何空間摺疊訓練 / 保羅.傑克森
(Paul Jackson)作 ；李弘善譯. -- 初版. -- 臺北市
：積木文化出版：家庭傳媒城邦分公司發行, 民
101.12
　面；　公分
　譯自：Folding techniques for designers : from
sheet to form
　ISBN 978-986-6595-98-1(平裝)

1.摺紙　2.紙工藝術

972.1　　　　　　　　　　　　101021030

Text © 2011 Paul Jackson
Translation © 2012 Cube Press, a division of Cité Publishing Ltd., Taipei.
This book was designed, produced and published in 2011 by Laurence King Publishing Ltd., London.

2012年（民101）12月4日　初版一刷
2013年（民102）9月5日　初版七刷
售　價／NT$599
ISBN 978-986-6595-98-1

Printed in Taiwan.